ARTE
POPULAR
MEXICANO

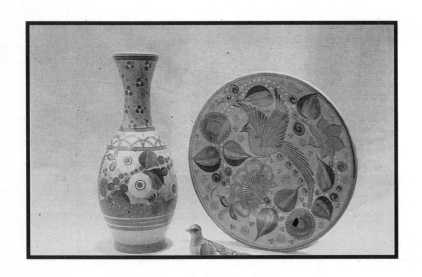

ARTE
POPULAR
MEXICANO

FRANCISCO DE LA TORRE

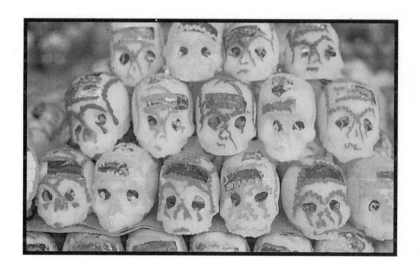

EDITORIAL
TRILLAS

México, Argentina, España,
Colombia, Puerto Rico, Venezuela

Catalogación en la fuente

> Torre, Francisco de la
> Arte popular mexicano. México : Trillas, 1994
> (reimp. 2003).
> 142 p. : il. col. ; 24 cm.
> Bibliografía p. 137
> Incluye índices
> ISBN 968-24-4874-3
>
> 1. Arte popular - México. I. t.
>
> LC- GR115'T6.3 D- 745.44972'T826a 2521

Derechos reservados
© 1994, Editorial Trillas, S. A. de C. V.,
División Administrativa, Av. Río Churubusco 385,
Col. Pedro María Anaya, C. P. 03340, México, D. F.
Tel. 56884233, FAX 56041364

División Comercial, Calz. de la Viga 1132, C. P. 09439
México, D. F. Tel. 56330995, FAX 56330870

www.trillas.com.mx

Miembro de la Cámara Nacional de la
Industria Editorial. Reg. núm. 158

Primera edición, 1994 (ISBN 968-24-4874-3)

Primera reimpresión, junio 2003

Impreso en México
Printed in Mexico

Presentación

Esta obra pretende proporcionar al lector una idea clara y precisa del arte popular mexicano, en su rama artesanal. Este arte fue prácticamente ignorado a nivel internacional; sin embargo, personajes como Diego Rivera, Frances Toor, Daniel Rubín de la Borbolla, Frederick Davies, Miguel Covarrubias, William Sprating y Roberto Montenegro, entre otros, descubrieron que México era poseedor de una sorprendente creatividad en lo que a arte popular se refiere, y por esta razón lo dieron a conocer al mundo.

Actualmente las artesanías mexicanas tienen un rango similar a las de otros países, y el gobierno mexicano, consciente de la gran riqueza artesanal de nuestro país, brinda todo su apoyo para fomentar y proteger las artes populares, en virtud de que éstas constituyen no sólo un patrimonio artístico y antropológico, sino una importante fuente de ingresos para miles de compatriotas, y obviamente, un rubro estrechamente vinculado con la actividad turística, que coadyuva al ingreso de divisas.

Se ha dedicado especial atención al arte popular mexicano por la evolución experimentada durante cuatro periodos: prehispánico, virreinal, el del siglo XIX y el arte popular durante el siglo XX.

Cabe destacar que esta obra puede resultar de interés, tanto para las personas dedicadas a la actividad turística, como para aquellos lectores mexicanos o extranjeros que deseen conocer y apreciar la extraordinaria manifestación artística del pueblo mexicano.

FRANCISCO DE LA TORRE

Índice de contenido

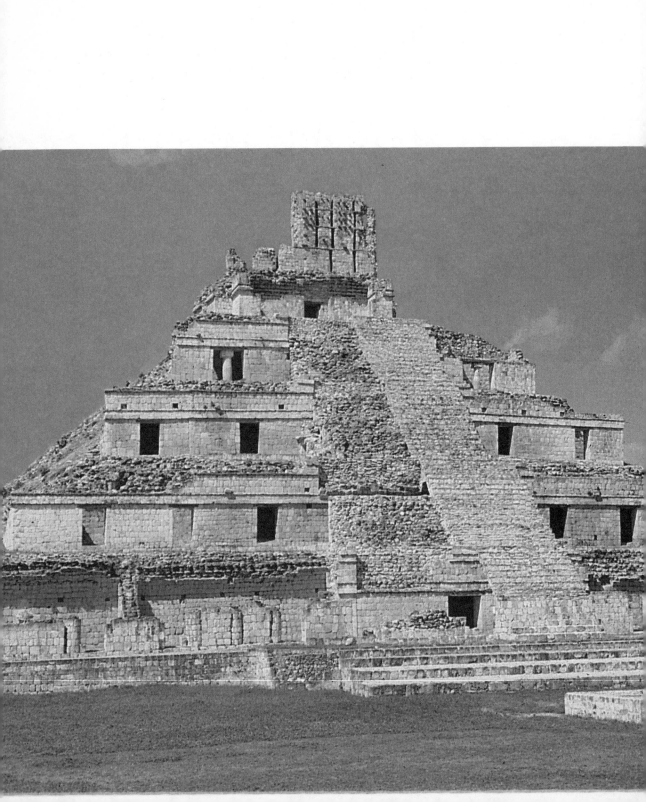

Capítulo 1
El arte popular

El concepto de arte popular es impreciso; sin embargo, diversos tratadistas lo han intentado definir; un grupo de chilenos expertos en el tema, opinan que las artes populares son, por una parte, las expresiones formales, materiales y tradicionales del pueblo; sus raíces más profundas están en el pasado y sobreviven en virtud del espíritu conservador de la gente común, son además, expresiones espontáneas e instintivas que realizan artesanos y artistas populares, no educados para ello, en forma sistemática.

Para Daniel F. Rubín de la Borbolla, el arte popular es el más auténtico arte universal, tal como lo entiende y practica el pueblo anónimamente, desde sus orígenes. Es funcional, útil, original, expresivo y de autosuficiencia educativa, económica, renovable técnica y artísticamente. Se distingue por su antigüedad, tecnología y valores artísticos, los cuales inspiran perennemente su productividad de generación en generación.

El Consejo de Praga señala que "el arte popular es el trabajo tradicional del artesano (formas, materias, técnicas) que agrega un elemento de belleza o de expresión artística al carácter utilitario del objeto o su función en la vida social".

Por su parte, el doctor Atl considera que "las artes populares son las que nacen espontáneamente del pueblo, como consecuencia de sus necesidades familiares, civiles o religiosas".

En los conceptos citados, se aprecia la existencia de dos factores en común: el carácter utilitario y un elemento de belleza, por lo tanto, el arte popular es una expresión

11

artística de carácter utilitario, mediante el cual, el hombre por medio de la materia imita o expresa lo material, visible o invisible.

El arte popular comprende las artesanías con intención artística y folklórica (narraciones tradicionales, costumbres populares, supersticiones, creencias, lenguaje popular, dichos, nomenclaturas, la charrería y, en general, todo lo relativo a la indumentaria).

El arte es el conjunto de reglas necesarias para hacer bien alguna cosa, de ahí la diferencia entre arte y arte popular; el primero obedece a la concepción del cerebro creador y la mano artista, mientras que el segundo, es la repetición no idéntica del primer modelo (nunca en serie) el cual, al imitarse, se modifica, se perfecciona y lleva plasmado el toque personal de cada artesano.

El arte popular siguió un largo proceso de formación; sin embargo, podemos distinguir dos raíces fundamentales: la prehispánica y la hispana.

RAÍCES PREHISPÁNICAS DEL ARTE POPULAR MEXICANO

Es conveniente destacar que cuando los conquistadores españoles llegaron a nuestro territorio, en el siglo XVI, existía un mosaico de culturas, pero todas ellas compartían un conjunto de rasgos similares.

Lo anterior permitió a Paul Kirchhoff (1900-1972), etnohistoriador alemán, nacionalizado mexicano, deslindar la superárea cultural a la cual denominó, en 1943, **Mesoamérica.** Ésta empezó a formarse y adquirir características propias a finales del segundo milenio antes de nuestra era, y su historia como civilización autóctona, concluye a mediados del siglo XVI.

Desde 1939, Kirchhoff y sus ayudantes realizaron una serie de estudios de distribución de elementos culturales, lo cual les permitió señalar, en una conferencia dictada en la Sociedad Mexicana de Antropología el 25 de enero de 1943, los criterios que siguieron para definir y delimitar el área geográfica de Mesoamérica: "Se ha considerado a Mesoamérica como una región cuyos habitantes, tanto los inmigrantes muy antiguos como los relativamente recientes, se vieron unidos por una historia común que los enfrentó, como un conjunto, a otras tribus del continente, quedando sus movimientos migratorios confinados, por regla general, dentro de los límites geográficos, una vez entrados en la órbita de Mesoamérica. En algunos casos participaron en común en estas migraciones, tribus de diferentes familias o grupos lingüísticos".

Kirchhoff se limitó al siglo XVI para delimitar el área en cuestión, ya que de ese siglo procede abundante información, de la cual fue posible extraer múltiples datos que permitieron definir lo geográfico, lo étnico y lo cultural. Adicionalmente, se dispone de muchos datos que han suministrado las exploraciones arqueológicas realizadas en ésta superárea.

En el momento del contacto inicial hispano-indígena, Mesoamérica tenía los siguientes límites; al norte, los ríos Sinaloa en el Pacífico y Pánuco en el Atlántico, unidos por una línea que pasa por el norte de los ríos Lerma, Tula y Moctezuma; hacia el sur, se extendía hasta los países de

Centroamérica, Belice, Guatemala, El Salvador y parte de Honduras, Nicaragua y Costa Rica.

Los territorios comprendidos dentro de los límites señalados abarcan pueblos con rasgos culturales homogéneos que permiten integrarlos dentro de una superárea, la Mesoamericana, la cual, para su mejor comprensión y estudio, se ha dividido en cinco regiones arqueológicas: la costa del golfo, la del altiplano, la maya, la oaxaqueña y la del Occidente de México.

Elementos culturales mesoamericanos

Los elementos culturales mesoamericanos más relevantes se han clasificado en función de las diversas manifestaciones de la cultura, tanto en su contexto, como en su utilización.

Agricultura. Uso de la coa o bastón plantador; construcción de chinampas en las zonas lacustres; empleo del sistema de roza en la agricultura; cultivo de la chía para obtener bebidas y aceite para dar lustre a las pinturas; cultivo del maguey para obtener aguamiel, arrope, pulque y papel; cultivo del cacao; molienda de maíz cocido con cenizas o cal; consumo de frijol y la calabaza.

Adornos. Bezotes, orejeras, narigueras, pectorales, collares y brazaletes, elaborados con metales preciosos, barro, jade, obsidiana, piedras preciosas, etcétera.

Arquitectura. Construcción de pirámides escalonadas como basamentos de templos; pisos y muros recubiertos con estuco, ya sea policromados o decorados con pinturas murales; calzadas empedradas; patios para juegos de pelota (el ritual y el civil), hornos subterráneos, puentes colgantes y baños de vapor.

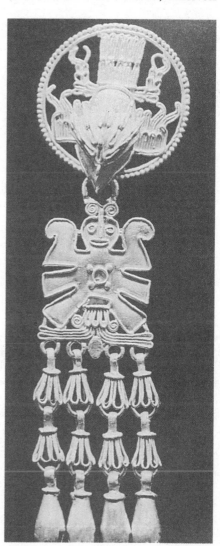

Figura 1.1. Las joyas de Monte Albán son un fiel testimonio de los adornos prehispánicos.

13

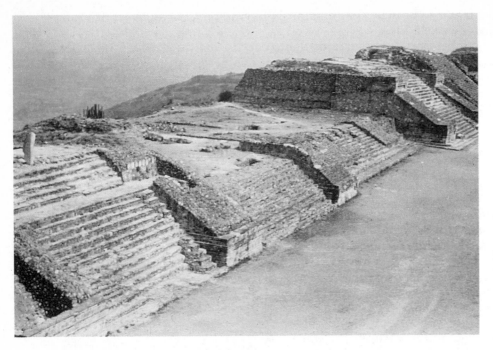

Figura 1.2. La pirámide escalonada es un ejemplo de la majestuosa arquitectura prehispánica.

Cerámica. Vasos trípodes, platos y tazas, ánforas, tazas con soportes de botón, copas de vertedera, ollas, cajetes, sahumerios y diversas figurillas.

Cosmogonía y cosmovisión. Conceptos de varios ultramundos; diversas destrucciones y creaciones del mundo; 13 o 9 ciclos, la tierra y nueve inframundos.

Escritura. Escritura jeroglífica; elaboración de libros pintados en forma de biombo (códices) en los que registraban hechos religiosos, históricos y mapas; uso de números con valor relativo en función de la posición que ocupan.

Guerra. Balines de barro para cerbatanas; empleo de macanas, escudos y rodelas para la guerra; espadas de palo con hojas de pedernal u obsi-

Figura 1.3. En los códices se registraban hechos religiosos e históricos.

diana en los bordes; picas, trofeos de cabeza, escudos entretejidos con dos manijas; átlatl, guerras floridas cuyo objetivo era obtener víctimas para sacrificarlas; órdenes militares (caballeros tigre y caballeros águila).

Indumentaria. Sandalias con taloneras; tela de algodón con plumas entretejidas; tejidos decorados con pelo de conejo; huipiles, *quechquémitl*, *máxtlatl* o taparrabos; turbantes, túnicas, capas, penachos, etcétera.

Religión. Un complejo panteón de deidades presididas por un Dios dual o pareja creadora; fiestas fijas y móviles; días fastos y nefas-

Figura 1.4. *Los escudos eran verdaderas obras de arte.*

Figura 1.5. *En el penacho de Moctezuma Xocoyotzin se hace patente el más exquisito arte de la plumería.*

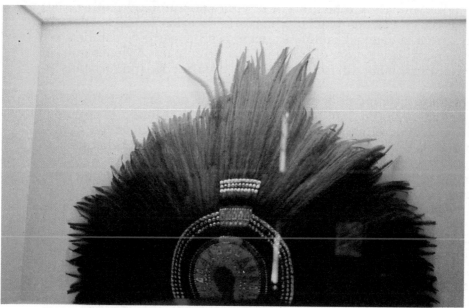

15

tos; nombres calendáricos para las personas; práctica del lavado de cadáveres y beber agua del pariente muerto; autosacrificios (sangrar la lengua, las orejas, las piernas y los órganos sexuales con espinas de maguey); juego del volador; calendario solar de 365 días; siglo de 52 años, etcétera.

Costumbres. Mercados especializados o subdivididos según especialidades; mercaderes que fungían como espías; cría de animales domésticos (perro, guajolote o pavo y abejas).

RAÍCES HISPANAS DEL ARTE POPULAR MEXICANO

El arte popular colonial se desarrolló en el México Virreinal a partir del 13 de agosto de 1521 (fecha en que Cuauhtémoc cayó en poder de los españoles) hasta el 21 de septiembre de 1821. A dicho periodo se le llama **época colonial** y duró 300 años y 45 días.

Durante la Colonia, el México Virreinal se dividió en tres capitanías: la de la Nueva España, la de Yucatán y la de Guatemala (incluyendo Chiapas y parte de Centroamérica).

La evangelización del indígena aseguró su sumisión, no sólo religiosa, sino también política. El primero en comprenderlo fue Cortés, por esta razón mandó traer religiosos de España. Esto hace necesario describir las principales órdenes religiosas y destacar su valiosa intervención en el arte popular colonial.

La orden religiosa es una comunidad cuyos miembros se agrupan y viven dedicados al servicio divino bajo determinadas reglas. En el catolicismo existen diversas órdenes de este tipo, algunas conceden mayor importancia a la oración y a la vida contemplativa, otras a la mortificación y a la penitencia; la mayoría de estas órdenes, además de dedicarse a la evangelización, es decir, a propagar la fe católica, se dedicaron a servir y ayudar al prójimo. Las principales órdenes que se dedicaron a esa labor fueron: agustinos, dominicos, franciscanos y jesuitas.

Agustinos. Esta orden de frailes fue fundada por San Agustín (354-430) en el año 375. En 380, Santa Mónica (331-387) fundó la segunda orden de monjas agustinas. Dicha congregación creció lentamente y alcanzó importancia hasta el siglo XII. A través del tiempo ha sufrido muchos cambios en sus reglas y costumbres.

Actualmente, los agustinos usan hábito negro con cinturón de cuero del mismo color, tan largo que casi toca el suelo. Las monjas también usan hábito, cinturón largo, velo negro y toca blanca. Tienen como escudo, o distintivo, un corazón con tres flechas cruzadas descendentes.

Dominicos. Esta orden la fundó Santo Domingo de Guzmán, noble español (1170-1221). Fue famosa por sus teólogos y se encargó del Santo Oficio, lo que la hizo impopular. El escudo de Santo Domingo es una cruz griega en forma de flor de lis; hábito blanco con escapulario, rosario, manto y capilla negra.

Franciscanos. San Francisco de Asís (1182-1226) fundó su orden en 1209, llamada "hermanos menores". Esta orden se caracteriza por su gran virtud y poca filosofía, y por haber gozado siempre de popularidad. Tiene tres escudos; el primero representa las cinco llagas de Cristo; el segundo, los brazos cruzados de Cristo y San Francisco, y el último, la cruz potenzada o de Jerusalén. Como distintivo, usan el cordón con nudos, sayal pardo con capucha y andan descalzos o usan sandalias.

Jesuitas. En 1540, en París, el español San Ignacio de Loyola (1491-1559), fundó la Compañía de Jesús. Los integrantes de esta orden no son frailes ni tienen conventos, aunque suelen usar sotana negra; en realidad tampoco tienen hábito. Su gran dinamismo, preparación y constancia, despertó celos entre otras congregaciones. Su distintivo es el anagrama de Jesús; *IHS* o *JHS*. Su lema: *Ad majorem del cloriam* (a mayor gloria de Dios) o simplemente se autonombran soldados de Cristo.

Durante el tercer viaje de Colón a América, en 1498, una de sus naves, al mando de Vicente Yáñez Pinzón llegó hasta Chetumal. En 1511, un grupo de diez náufragos llegó a las costas de la península de Yucatán, de ellos, sobrevivieron Gonzalo Guerrero y Xerónimo de Aguilar. Este último (religioso, aunque no sacerdote) se incorporó más tarde a la expedición de Cortés. En 1517, Francisco Hernández de Córdova exploró Cozumel y las costas de Yucatán; con él llegó fray Alonso González, de la congregación de San Jerónimo, primer fraile que ofició misa en tierras mexicanas: Isla Mujeres y Campeche.

En 1523, llegaron a la Nueva España tres franciscanos que más tarde serían famosos por ser originarios de Flandes, la historia los llama "los tres flamencos". Sus nombres eran un tanto difíciles de pronunciar, por lo cual se modificaron: Johan van Der Awera o Juan de Aora; Johan Dekker o Juan de Tecto; Pierre du Gand o Pedro de Gante (este último era primo hermano de Carlos V); Ixtlixóchitl les dio aposento en el palacio de Netzahualpilli en Texcoco, donde se dedicaron a aprender la lengua náhuatl. Un año después, llegó la misión franciscana de Fray Martín de Valencia, a cuya autoridad se incorporaron. Tecto y Aora murieron durante la expedición de Cortés a las Hibueras. A fines de 1526, o principios de 1527, Gante se encontraba en el convento de México, donde permaneció hasta su muerte, ocurrida en 1572. Pedro de Gante fundó varias escuelas, entre ellas la de México, situada detrás de la iglesia del convento de San Francisco, que dirigió durante medio siglo, en ella se preparaban grupos de jóvenes artesanos.

Durante la Colonia, destacó la presencia de Vasco de Quiroga, quien llegó a la Nueva España en 1530 y fue el primer obispo de Michoacán, un antiguo reino indígena conquistado y pacificado por Cristóbal de Olid, compañero de Cortés. El obispo no sólo se distinguió como ferviente defensor de los indios, sino que mostró gran interés por restablecer su economía. Fundó comunidades indígenas con escuelas, talleres y hospitales, así como el Colegio de San Nicolás en Valladolid, hoy, Universidad de Morelia. Este célebre obispo estableció una división del trabajo basada en las dotes artesanales de cada pueblo o zona, y aprovechó el antiguo arte

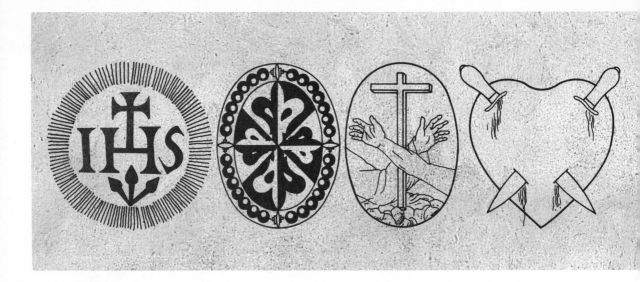

purépecha de la escultura hecha con caña de maíz; la fabricación de instrumentos musicales; la metalurgia del cobre y los tejidos. Los indios lo llamaron Tata Vasco (Padre Vasco), ya que él les enseñó a fabricar múltiples artesanías que hoy todavía se elaboran, como guitarras en Paracho; artículos de cobre en Santa Clara; sombreros y redes o chinchorres en Erongaripe; tejidos de lana en Nurío, Capácuaro y Aranza; curtido de pieles y fabricación de zapatos y huaraches de Teremendo; alfarería de Tzintzuntzán, Patamban, Santa Fe, Capula, Piñícuaro, Guango (Villa Morelos) y Guanajuato; metales en Oponguio, y lacas en Quiroga y Uruapan.

El arte popular en México es muy antiguo. Bernal Díaz del Castillo describe los rostros maravillados de los primeros conquistadores, cuando en 1520, a su llegada a Tenochtitlán, recorrieron el mercado de Tlatelolco y observaron los puestos con la decoración multicolor del espíritu artístico del indígena: "... comencemos por los mercaderes de oro, plata, piedras preciosas, plumas, mantas y cosas labradas (...) y todo género de loza hecha de mil maneras, desde tinajas grandes y jarillos chicos [...] **y vendían** hachas de latón, cobre y estaño, jícaras, y unos jarros pintados, **hechos de madera...**"

Al ocurrir la conquista, los españoles impusieron sus propios modelos, que los artesanos indígenas aprovecharon y asimilaron rápidamente. No obstante, las artesanías españolas recibieron también la influencia de las artesanías indígenas, particularmente en el aspecto decorativo. De esta amalgama de culturas, nació el arte *tequitqui* o tributario, término acuñado por el español Moreno Villa, que consiste en la producción artesanal con la manufactura indígena y la tecnología española, en la cual plasmaron su sentir indígena. El arte *tequitqui* se hace patente en las cruces atriales, entre otras piezas, en las que se pueden apreciar jeroglíficos aztecas esculpidos en relieve.

Figura 1.6. La valiosa intervención de las órdenes religiosas en el arte popular mexicano fue determinante en la época virreinal.

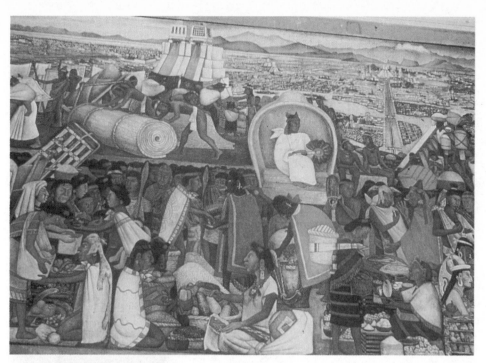

Figura 1.7. *En el mercado de Tlatelolco se podían apreciar múltiples artesanías prehispánicas.*

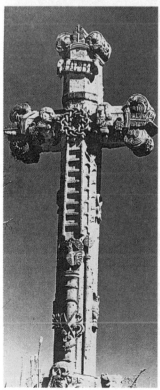

Figura 1.8. *El arte "tequitqui" se puede apreciar en las cruces atriales.*

EL ARTE POPULAR EN LOS SIGLOS XIX Y XX

El siglo XIX fue una etapa de múltiples incidentes y, desde luego, de profundas consecuencias en la vida de los mexicanos, si consideramos que la guerra de Independencia se llevó a cabo entre 1810 y 1821.

Al desintegrarse el virreinato, hubo un decremento en los productos elaborados. La Independencia propició que se exacerbara el sentimiento nacionalista, el cual se reflejó en las artesanías, por ejemplo, la alfarería se decoró con las figuras de los héroes civiles, interpretados de modo popular. Frecuentemente, aparecían retratos de héroes, como Don Miguel Hidalgo y Costilla, banderas, águilas y lemas como "Viva la libertad".

Durante la cuarta década del siglo XIX, incidieron en el campo de la producción artesanal otras situaciones que afectaron a los talleres artesanales. La apertura de México al comercio internacional propició el enfrentamiento con dos importantes competencias: la incipiente industrialización y la importación de productos extranjeros.

En cuanto a la libre importación, se pugnó por el establecimiento de una política proteccionista que prohibía ciertas importaciones y, en determinados casos, establecía altos aranceles. A pesar de la industrialización, la producción artesanal logró mantenerse. Cada actividad adquirió su propia personalidad, la industria al producir en serie y la artesanía de forma manual e individual.

Durante la mencionada década, se creó la Junta de artesanos, cuyo órgano de difusión era el periódico *Seminario artístico*. Esta junta tenía por objeto proteger las artesanías nacionales, por lo cual, se dictaron reglamentos que prohibían el consumo de productos extranjeros.

En el siglo XIX, se consolidó el arte popular.

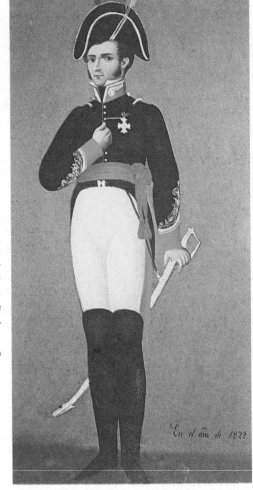

Figura 1.9. *En el siglo XIX se hacían retratos de los héroes de la Independencia, así como banderas, águilas y emblemas.*

Durante las primeras décadas del siglo XX, el artesano siguió los patrones del siglo XIX. Actualmente, existen los talleres familiares, la producción individual y el aislamiento del artesano. El aumento de las corrientes turísticas ha contribuido a incrementar la demanda de artesanías; sin embargo, al incorporar nuevos elementos, se propició una evolución en la producción artesanal, denominada "artesanía contemporánea".

Originalmente, las materias primas que se utilizaban eran naturales, pero el desarrollo tecnológico y el alza en el costo de estos materiales, provocó su sustitución por materias primas sintéticas, aunque esto repercuta en la calidad. Sin embargo, en determinados casos es conveniente aprovechar algunos recursos modernos, a fin de mejorar las condiciones de trabajo; siempre y cuando la calidad y la condición arte-

Figura 1.10. *Durante las primeras décadas del siglo XX, se utilizaban materias primas naturales para las artesanías.*

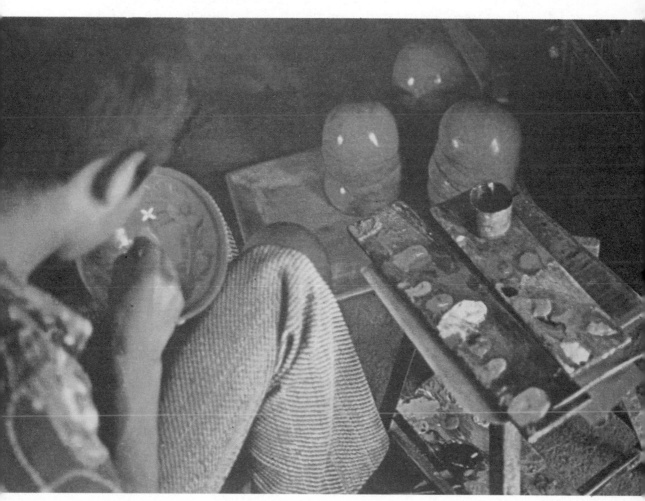

sanal del arte popular no se afecten, ya que en tanto subsista el arte popular, la tecnología que se utilice debe ser preponderantemente tradicional, no evolucionada.

El arte popular es una actividad que en México goza de gran estimación. En 1921, se conmemoró el primer centenario de la consumación de la Independencia, dicho evento incluyó una exposición de arte popular, la primera en su género en nuestro país.

Esta actividad socioeconómica es muy importante, en virtud de que de ella dependen más de 1.2 millones de familias. El artesano autoconsume muchos de sus productos y otros los vende en mercados regionales y ferias.

Con objeto de revalorizar, conservar, promover y difundir la artesanía mexicana y fortalecer el ingreso de quienes la producen, el gobierno de México creó en 1974 el fideicomiso Fondo Nacional para el Fomento de las Artesanías (FONART), cuyas actividades están destinadas a conservar la tradición y el sentido artístico de las auténticas artesanías mexicanas; constituir para las comunidades artesanales un canal no lucrativo de comercialización, a través de la adquisición directa de sus productos, e implementar mecanismos financieros y de asistencia técnica para servir y apoyar a los artesanos, a fin de fortalecerlos técnica, organizativa y económicamente.

El FONART descentraliza sus tareas a través de centros localizados en las principales zonas artesanales del país. Su función es otorgar créditos, dar asistencia técnica sobre materiales, métodos de trabajo y herramientas, sistemas de costos y asesoría para la organización y establecimiento de unidades de producción.

Actualmente, el fondo cuenta con 180 grupos solidarios, organizados en diversas partes del país y opera directamente con artesanos en cientos de comunidades de la República. Cada año, FONART asiste a distintas ferias y eventos internacionales de eficacia comprobada en la promoción de la artesanía, además de organizar y participar en múltiples exposiciones y ferias nacionales.

Conviene destacar que aun cuando el arte popular comprende un cúmulo de expresiones, esta obra se aboca solamente a las artesanías con intención artística.

El trasplante, la trasculturación y la recreación-creación

El proceso histórico de los hechos artesanal y folklórico implica los fenómenos de trasplante, trasculturación y recreación-creación.

El trasplante tiene lugar cuando dos culturas chocan y la cultura dominada adquiere, de la dominante, los rasgos culturales que manifiesta por imitación, sin comprenderlos ni asimilarlos. La trasculturación es aquélla en la que los elementos culturales trasplantados se sujetan a un proceso de selección y se asimilan en la colectividad para hacerlos vigentes, esto incluye el que por tradición se trasmitan a

través de generaciones. La recreación-creación es la etapa en que culmina el proceso artesanal y folklórico, y en la cual, la cultura que recibió el trasplante, sin traicionar la esencia del mismo, hace aportes claros y sustanciales, propios de su particular sensibilidad e idiosincrasia y convierte esa manifestación en un hecho singular que la distingue como producto del mestizaje cultural y como un fenómeno solamente atribuible a ese mestizaje; sin que en un momento dado, se pueda distinguir con certidumbre plena, la preeminencia de los distintos aportes culturales.

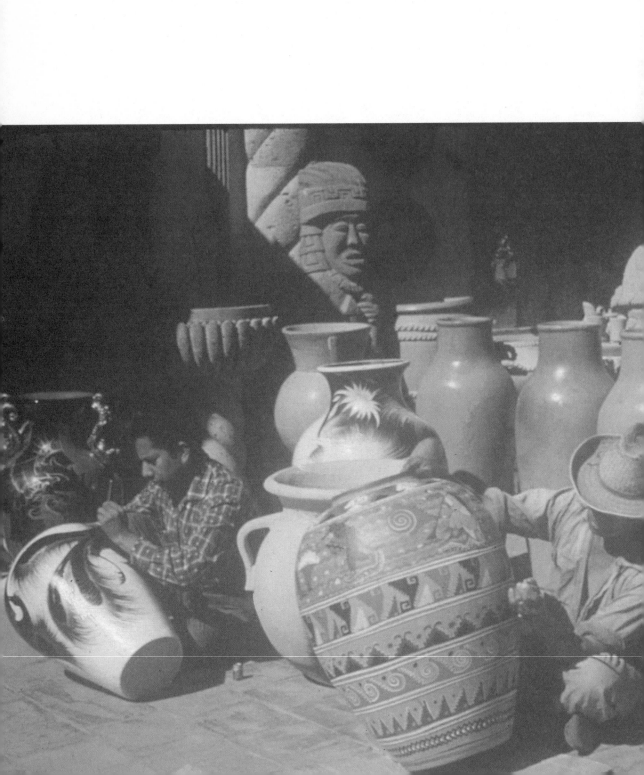

Capítulo 2

Artesanía, pueblos y costumbres

Según la dirección General de Arte Popular de la Secretaría de Educación Pública, artesanía es la actividad productiva de objetos hechos a mano con la ayuda de instrumentos simples. Estos objetos pueden ser utilitarios o decorativos, tradicionales o de reciente invención. La artesanía popular es la tradicional, vinculada con necesidades, festividades, gustos populares o rituales.

El artesano no produce piezas idénticas, como sucede con la producción industrial, porque realiza modificaciones notables; no obstante, estas disparidades no deben interpretarse como fallas en la ejecución, sino como una manifestación de la capacidad creativa del artesano.

En las artesanías se utiliza una gama de materiales tan rica como la variedad étnica del país: madera, fibras, vidrio, metales (hierro, cobre, hojalata, bronce, acero, plomo, etc.), barro, textiles, cera, papel, plumas, etc., los cuales conforman una imagen polifacética del pueblo mexicano. Lo artesanal comprende desde prendas de vestir de origen prehispánico, hasta expresiones plásticas de los sucesos de la vida diaria, problemas sociales y concepciones del hombre y la naturaleza; alfarería decorada con motivos policromados, lacas de técnicas prehispánicas, y esculturas que reflejan la armonía entre el hombre y su medio.

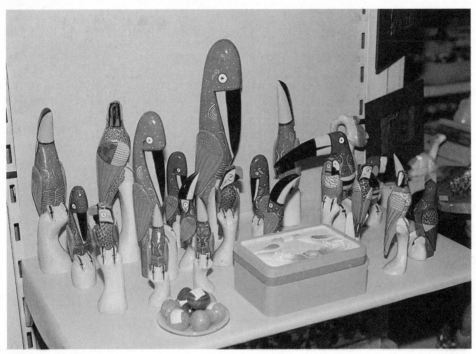

Figura 2.1. *El artesano no produce piezas idénticas.*

LAS ARTESANÍAS Y LOS DIVERSOS MATERIALES

Madera

Con la madera se elaboran múltiples piezas, como muebles rústicos, por ejemplo el equipal que proviene del *icpalli* prehispánico y de la silla europea. El equipal es un sillón con asiento y respaldo de cuero liso o labrado dispuesto sobre una estructura de madera. Estos sillones se elaboran en Jalisco, Michoacán y Colima.

Los muebles de estilo colonial mexicano, reproducidos de diseños virreinales o derivados de éstos, incluyen juegos de sala y comedor, mesas, cómodas, roperos, etc. Además de la ciudad de México, los centros productores más importantes son Taxco, Jalostotitlán y la ciudad de Puebla.

La imaginaria religiosa tuvo mucho auge durante la conquista, debido a la gran habilidad plástica de los artífices indígenas. Durante esa época, se produjeron múltiples esculturas, utilizando la técnica del estofado (pintar sobre dorado), de las cuales aún se conservan algunas en los suntuosos retablos barrocos y churriguerescos. En la actualidad, se producen figuras religiosas y profanas de madera, sólo que ahora se pintan con anilinas. En algunos poblados de Oaxaca y Chiapas, se pueden apreciar este tipo de imágenes, por ejemplo: los "misterios", la Virgen , San José y el Niño Jesús.

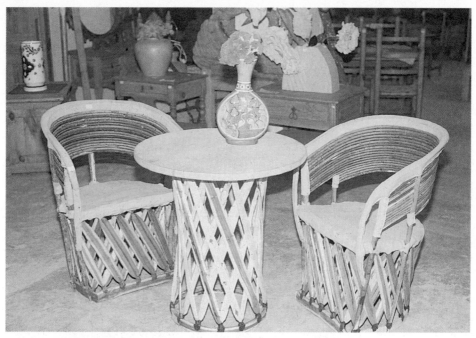

Figura 2.2. *Los equipales se elaboran en Jalisco, Michoacán y Colima.*

Figura 2.3. *Muebles de estilo colonial mexicano.*

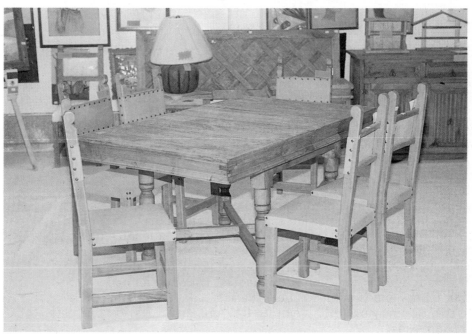

En Uruapan, Michoacán, se elaboran básicamente bateas, jícaras y guajes decorados con maque, aunque también se producen muebles maqueados y otras piezas decorativas menores. Uruapan fue un centro productor muy importante, tanto por el volumen de artículos que producía como por la técnica empleada y el decorado floral; sin embargo, éstos se han transformado sustancialmente.

Quiroga, Michoacán, por su parte, utiliza la figura antropomorfa en la decoración de las piezas, pero actualmente ha dejado de usar las materias primas naturales para sustituirlas por sintéticas, lo que ha provocado que las piezas pierdan calidad. No obstante, Pátzcuaro es la única población, de Michoacán, que conserva su tradición, aunque los artesanos que la producen cubren los objetos con hoja de oro, los decoran con pincel e incluyen motivos de maíz oriental, hecho que hizo pensar que el maque mexicano procedía del Oriente, pero esto es absolutamente falso, ya que las técnicas son diferentes por completo, además, existen testimonios arqueológicos del uso de la laca sobre cerámica. Lo que sí se puede afirmar, es que existe cierta influencia oriental en el decorado, lo cual se debe a la aculturación, ya que antes se importaban productos provenientes del lejano Oriente, que llegaban al puerto de Acapulco en la Nao de China.

Chiapa de Corzo, Chiapas, produce principalmente jicalpextles y otras piezas bellas hechas de frutos vacíos, a los que cortan la parte superior para que sirva como tapa. Los objetos en cuestión son decorados a pincel con motivos florales. A fin de preservar esta rama artesanal, las autoridades de Chiapa de Corzo instalaron en esta ciudad el Museo de la laca.

Finalmente, Olinalá en Guerrero, es un importante centro productor de lacas o maques, cuya fama se remonta al siglo XVIII. Los artículos que ahí se producen son fundamentalmente jícaras y cajas o arcones. Hace apoximadamente dos décadas, las cajas y arcones eran de madera de linaloe *(bursera adorata)*, de fino aroma que perfumaba la ropa. Sin embargo, debido a la escasez de esta clase de madera, tales artículos han tenido que fabricarse con otras maderas a las que les impregnan aceite de Olinalá, aunque éste se evapora rápidamente.

En la decoración se emplen dos técnicas: la del pintado al pincel, sobre la capa seca de maque como fondo, y la del "rayado" o "recortado".

La decoración de las jícaras consiste en flores o animales, frecuentemente pájaros; en los grandes arcones y cajas pueden ser perspectivas de ciudades, plazas con su iglesia al fondo y sus fuentes, aves de múltiples especies, lagos, puentes, figuras antropomorfas y zoomorfas, flores, grecas y listones, banderas mexicanas y el Escudo Nacional en la parte inferior de la tapa, también suelen dejar un espacio en blanco, o del color del maque, para escribir ahí el nombre del dueño. Actualmente, estas piezas son muy escasas debido a su alto precio.

En diversas localidades de la República Mexicana existen centros que producen artículos de madera tallada, como los molinillos de Teocaltiche y los bastones de Apizaco, que se elaboran en Tizatlán, Tlaxcala; juguetes, floreros, juegos de ajedrez y otros, en los que se aprecian bellos trabajos de taraceado o de marquetería.

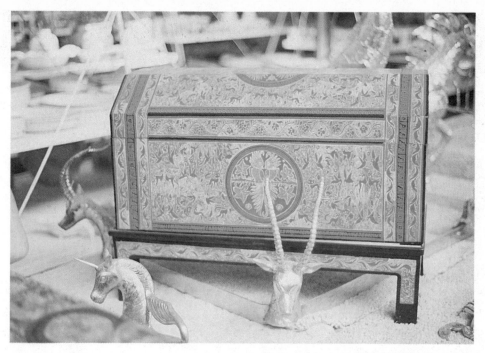

Figura 2.4. *Arcón de Olinalá, Guerrero.*

Figura 2.5. *Molinillo de Teocaltiche y bastones de Apizaco.*

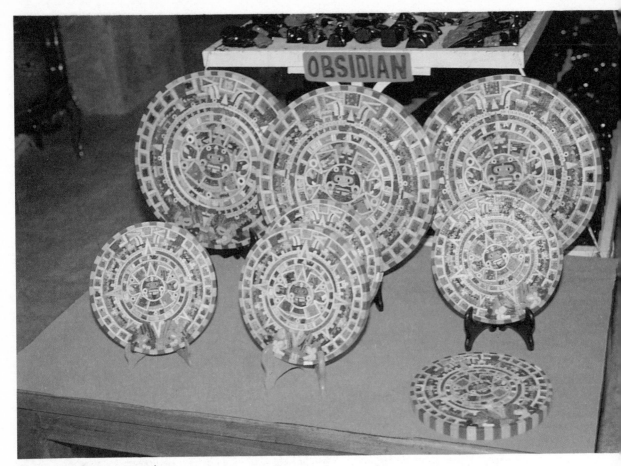

Figura 2.6. *La marquetería.*

Marquetería. Son pequeños adornos de diversas formas: cuadros, triángulos, etc., que se incrustan en madera. Estas piezas son de maderas de diferentes clases y colores, como pino, ébano, encino, chicozapote, entre otras. Este trabajo es muy común en los púlpitos.

Taraceado. Este trabajo consiste en incrustar, en madera, pequeños adornos de otros materiales como hueso, marfil, concha, etc. Se aplica en guitarras, cajitas y puertas.

Lacas. Los objetos pintados al maque o laca son de origen prehispánico. Los centros productores más importantes de México se localizan en Michoacán (Uruapan, Quiroga y Pátzcuaro), en Guerrero (Olinalá) y en Chiapas (Chiapa de Corzo).

Durante el Virreinato, el arte popular recibió la influencia oriental, puesto que se había establecido la comunicación directa entre la Nueva España con el lejano Oriente a través de la Nao de China que traía múltiples productos. Esta influencia se hace patente en las lacas de Pátzcuaro, cuyas decoraciones tradicionales nos permiten advertir la suntuosidad oriental.

Figura 2.7. *Las lacas de Michoacán con sus decoraciones tradicionales nos permiten advertir la influencia oriental.*

Fibras

La cestería es una rama artesanal muy antigua. Los pueblos americanos aprendieron a tejer canastas, paralelamente con el cultivo de las plantas y la invención de la agricultura. Algunos pueblos dominaron la técnica de la cestería y elaboraron grandes bellezas artesanales.

Actualmente, la población indígena y mestiza elabora canastas y artículos de diversas fibras, mismos que tienen aceptación tanto del propio pueblo como de los turistas extranjeros.

Las canastas se elaboran utilizando modelos arcaicos y recientes, para su fabricación se utilizan diversos materiales de origen vegetal, como carrizo, otate, varas de sauce, hojas secas, palma, etcétera.

Las poblaciones fabricantes de canastas son:

- Tequisquiapan, Querétaro, donde la cestería resalta por la belleza de su diseño.

- Tazquillo, Hidalgo, con sus peculiares canastas con tapa, tejidas de carrizo.
- Toluca, Estado de México, elabora canastas de palma policromadas, con decoraciones diversas de figuras humanas, animales y grecas.
- Chilapa, Guerrero, produce las famosas bolsas "de tripilla", que se fabrican de palma y se venden principalmente en Taxco y Acapulco, aunque actualmente se exportan.

En la Mixteca Alta, existe un importante centro poductor de sombreros de palma que abarca partes de los estados de Puebla, Oaxaca y Guerrero; en este último se hacen finas esteras y tompiates multicolores.

La península de Yucatán es otro importante centro productor de sombreros, en algunas localidades de Yucatán y en Békal, Campeche, se fabrica el sombrero de *jipijapa,* conocido en los mercados con el nombre de sombrero de Panamá, fabricado de un tipo de palma muy fina, lo cual le permite una alta cotización. La producción con más calidad se exporta a varios países europeos.

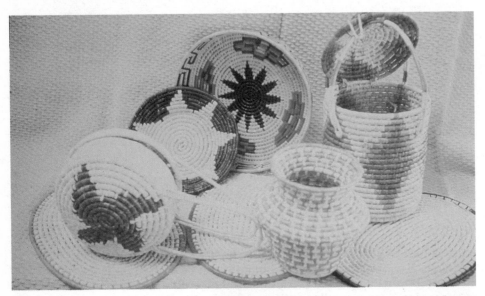

Figura 2.8. *La cestería goza de una gran aceptación, tanto del propio pueblo que la consume, como de los turistas extranjeros que visitan México.*

Figura 2.9. *Yucatán y Campeche producen finos sombreros de jipijapa, conocidos como "sombreros de Panamá".*

32

Existen otros productos importantes, cuyas técnicas de manufacturación son semejantes a las de las canastas. En su fabricación se utilizan fibras de varios agaves: henequén, tule, pajas, etc. De fibras como el ixtle se elaboran ayates, telas para el acarreo de objetos, y curiosidades de diversos tamaños y calidades.

En los pueblos lacustres como Tzintzuntzán, en el lago de Pátzcuaro, se elaboran los típicos petates o esteras con hojas secas y planchadas del tule. En localidades ubicadas en las orillas del río Lerma, Estado de México, también se utiliza este material en la elaboración de algunos muebles parecidos al *icpalli* prehispánico.

En la zona lacustre de Pátzcuaro, se elaboran artículos de paja de trigo, como cristos, ángeles y vírgenes, para efectos decorativos, y artículos de utilidad, como manteles individuales o pequeños tapetes. En Yucatán, se elaboran artículos de henequén, de esta fibra se confeccionan bolsas, carteras, manteles individuales, calzado, etc., bordados de hilo o estambres de colores.

Vidrio

No es una sustancia natural, sino un producto fabricado. Su edad, que se remota a milenios, indica la importancia que éste tiene.

Cuenta la leyenda que unos comerciantes en natrón (carbonato de sosa), trataron de preparar sus alimentos, y al no encontrar piedra alguna que sirviera de base para su caldera, utilizaron témpanos de natrón. Al fundirse éste y mezclarse con la arena de la playa, fluyó un líquido transparente que, según se dice, fue el origen del vidrio.

Es difícil admitir que el calor provocado por aquellos comerciantes, fuera suficiente como para crear el vidrio, ya que se necesita una temperatura elevada para producirlo, lo que sí puede afirmarse es que su invención es muy remota, puesto que en dos pasajes de la *Biblia*, se hace alusión al vidrio:

... no podrá en parangón con la sabiduría del oro ni el cristal; no se cambiará con jarros de oro... (Job 28.17).
... no miréis el vino cuando transparenta, cuando brilla su color en el cristal... (Pr. 22.31).

Se ha comprobado que los pueblos antiguos tenían fábricas de vidrio, éstos fueron los persas, medos y asirios, cuyos productos eran exportados por las flotas de Tiro.

Egipto, cuna de la más asombrosa civilización del mundo, es una mina de tesoros incomparable. Ahí, se encontraron jarros de vidrio rodeados de papiro, *damedjan* —como todavía se les llama en aquel país— origen de la palabra damajuana.

Los hipogeos egipcios no cesan de revelarnos frascos que, por los tejidos de las pastas vidriosas de varios colores que los componen y adornan, son pruebas fehacientes de una técnica avanzada de fabricación.

Los artistas de Tebas utilizaban el vidrio para imitar las gemas, existen fragmentos de verdaderos esmaltes recortados que representan tallos de loto y alas de pájaro destinados a adornar las metopas polícromas de aquellos templos famosos a orillas del Nilo.

El vidrio en México

El vidrio, desconocido por los antiguos mexicanos, fue traído por los conquistadores, quienes cambiaban cuentas de este material por valiosas piezas de oro.

En 1542, se estableció la primera vidriería en la ciudad de Puebla, en una calle que más tarde recibió el nombre de "Horno de vidrio" y que al parecer, gozó de prosperidad en siglos posteriores.

En 1834, una familia de origen francés, los Quinard, adquirieron la única fábrica u obraje que existía en Puebla, en donde se daba oportunidad de aprender tan novedoso oficio a jóvenes de esa provincia. De ahí salió el primer vidriero mexicano, Camilo Ávalos Razo, iniciador del prodigioso arte popular mexicano del vidrio soplado. De la artística dinastía de los Ávalos, destacaron los gemelos Francisco y Camilo, quienes desde su taller de la calle de Carretones, trabajaron incansablemente el primer vidrio soplado que se hizo en la capital.

A la muerte de Francisco, en 1958, Camilo produjo sus artísticas piezas, entre las que sobresalen extraordinarias caricaturas de personajes de la política, del periodismo y de la sociedad.

Don Camilo Ávalos abrió su primer taller en la ciudad de Puebla, más tarde, al nacer su primogénito, fundó el segundo taller en el pueblo de Santa Ana Chiautempan. Posteriormente, abrió otro taller en Puebla, donde nació Odilón, quien siguió el oficio para irse a Guadalajara, donde hizo obras meritoriamente artísticas.

Cuando la familia Ávalos llegó a México, el padre, al nacimiento de su hija María, inauguró uno más de sus talleres en la plazuela de los Ángeles y después otros en Texcoco, Apizaco y Toluca, hasta hacer un total de 16 en el Valle de México.

Es en la calle de Carretones donde nace el vidrio artístico. Primero, el padre de los Ávalos obtuvo un diploma en una exposición de Texcoco, después vuelve a tener éxito en Toluca y más tarde en la capital, cuando una compañía cervecera da a conocer por primera vez el vidrio artístico mexicano. En San Antonio, Texas, obtiene nuevos triunfos y su fábrica se da a conocer en el extranjero.

La producción de vidrio soplado se centra principalmente en objetos decorativos, como figuras de animales, canastas, ramos de flores y piezas escultóricas.

La decoración de los objetos de vidrio soplado está implícita en los mismos y en sus colores (azul, amarillo, amatista y verde), los cuales se obtienen mediante sales químicas.

El color rojo se obtiene de sales de oro y requiere de una técnica cuidadosa, por tal motivo, los artículos de este color son muy costosos.

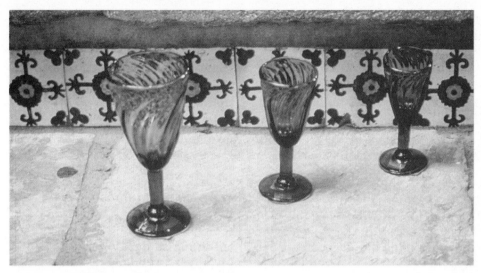

Figura 2.10. *Las artesanías de vidrio soplado se hacen patentes en objetos decorativos y vajillas, cuyos colores fundamentales son: azul, amatista, verde y rojo; son muy bellos y caros, especialmente el rojo, ya que este color se obtiene con sales de oro.*

Figura 2.11. *Los artículos de vidrio soplado.*

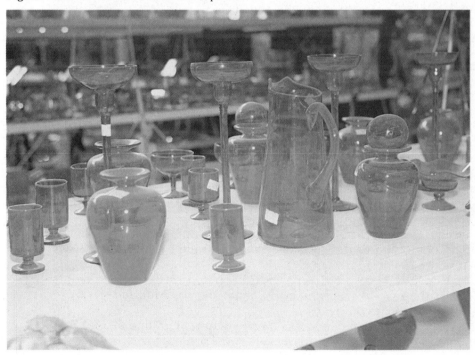

Metales

La metalistería es una rama de la artesanía que trabaja los metales y se divide en dos oficios: la orfebrería y la joyería.

a) **Orfebrería.** Consiste en la elaboración de diversas piezas mayores o juegos de metal. En la época del Renacimiento se elaboraron grandes obras con el oro y la plata procedente de América. En México, durante la época virreinal, la orfebrería religiosa y la civil tuvo gran auge, la primera se hizo patente en custodias, vasos sagrados, imágenes y rejas, los cuales se pueden apreciar en catedrales, templos y conventos. Durante la Colonia, la orfebrería civil consistía en vajillas, cubiertos, figuras y demás utensilios para uso doméstico. Actualmente, los centros más importantes de orfebrería se localizan en Guadalajara, Puebla y Taxco, en donde se fabrican además de las custodias y los vasos sagrados, coronas para las imágenes marianas y los llamados "milagros", de oro o de plata, que el pueblo devoto suele ofrendar con fervor a las imágenes piadosas en agradecimiento a la curación milagrosa de algún miembro de su cuerpo u órgano dañado. Los milagros se fabrican en diversas formas, pueden ser pequeñas orantes, masculinas o

Figura 2.12. *Los milagros de oro y plata que el pueblo piadoso suele ofrendar son verdaderas piezas artesanales.*

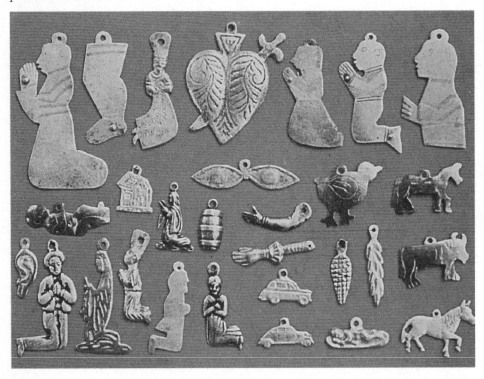

femeninas, o bien, reproducciones de la anatomía humana: piernas, brazos, ojos, corazones, etcétera.

b) Joyería. Consiste en la elaboración de accesorios de adorno personal, éstos pueden ser de metales preciosos, como el oro y la plata, y combinarse con piedras preciosas: corales, perlas finas, perlas cultivadas, ámbar amarillo, malaquita, cristal de roca y piedras sintéticas o de imitación. Al joyero que talla las piedras preciosas se le llama lapidario, y cuando se especializa en la talla del diamante, diamantista.

El arte de la metalistería, en México, era desconocido hasta la época de los toltecas (siglo x), posteriormente, este arte llegó del sur, tal vez de Colombia, Costa Rica, Panamá o del Perú. Debido a la gran habilidad de los artesanos indígenas, pronto surgieron extraordinarios orfebres y joyeros, particularmente entre los mixtecos, quienes dejaron valiosos ejemplos representativos en las joyas de Monte Albán, Oaxaca, descubiertas por don Alfonso Caso. Las joyas en el México prehispánico se trabajaron en oro y en plata, al oro lo denominaron *teocuítatl*, vocablo náhuatl que significa excremento divino, y a la plata *ixtacteocuítatl* que siginifica excremento divino blanco.

En México, existen notables centros productores de joyas; el Distrito Federal se considera uno de los más importantes, debido a que sus hábiles lapidarios elaboran piezas de gran perfección, tal es el caso de las bellas réplicas lapidarias de objetos prehispánicos, hechos de cristal de roca, carneolita, jade, jadeita, amatista, etcétera. Otro centro importante es Taxco, Guerrero, cuya producción había decaído considerablemente durante la segunda mitad del siglo pasado; sin embargo, en 1931 un joven arquitecto y artista estadounidense, William Spratling, estableció en Taxco, con ayuda de Artemio Navarrete, famoso platero de Iguala, un pequeño taller de platería llamado "Las delicias". Éste hecho dio gran impulso a esta artesanía y trajo como consecuencia el florecimiento de Taxco, convirtiéndolo en un importantísimo centro turístico.

En Taxco se producen notables piezas de joyería de diseño moderno, sin excluir la tradicional y virreinal. Una de las características de su plata es el cumplimiento de la ley 925 llamada *Sterling*, sin la cual, no se concede el sello correspondiente que garantiza la calidad de las piezas de exportación.

El Concurso Nacional de Platería se celebra anualmente, este evento ha acrecentado la fama de Taxco, ya que la Presidencia de la República otorga en forma institucional, el máximo trofeo que lleva el nombre de "Presidencial".

El estado de Oaxaca se especializa en las afamadas réplicas de las joyas de Monte Albán, que siguen la tecnología del México prehispánico.

Las cruces de plata de Yalalag, Oaxaca, se trabajan con una técnica mixta de origen antiguo y tienen un diseño muy original. Estas piezas son muy estimadas por las mujeres zapotecas. En la región suriana, se producen bellos ejemplares de filigrana, como los anillos, collares y pulseras hechos con monedas de oro, propios de Juchitán; la joyería mestiza es muy apreciada, tanto por el oro mismo, como por su complementación con coral y perlas.

Figura 2.13. *Taxco produce objetos de plata.*

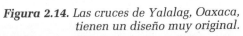

Figura 2.14. *Las cruces de Yalalag, Oaxaca,*
tienen un diseño muy original.

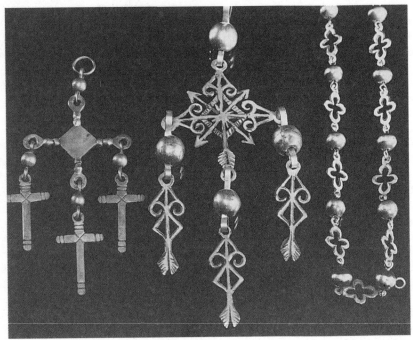

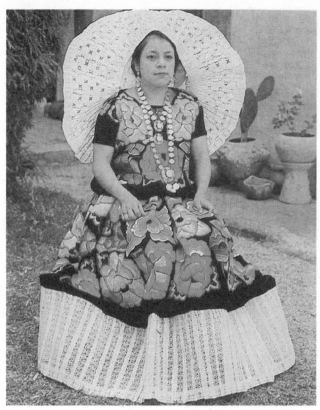

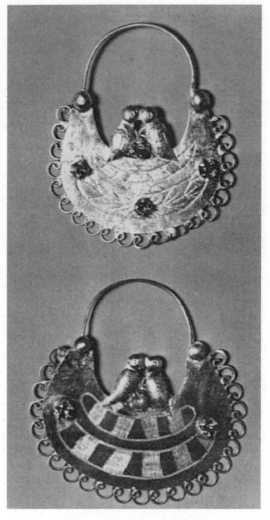

Figura 2.15. *Las mujeres itsmeñas lucen bellos anillos, collares y pulseras con monedas de oro de Juchitán.*

Figura 2.16. *Las arracadas de plata labrada y filigrana que fabrican los mazahuas del Estado de México son originales.*

Yucatán y Chiapas producen joyas de filigrana de oro y de plata, cuyos diseños tienen influencia europea y oriental. Las típicas arracadas de plata labrada y filigrana que fabrica el grupo mazahua, localizado en San Felipe del Progreso, Estado de México, incluyen adornos de pequeñas palomas en fino acabado.

Michoacán es un estado pródigo en artesanías, sus artículos de joyería se hacen patentes en las famosas "donas", propias de Pátzcuaro, que reciben las novias de la región, consistentes en collares de pescaditos de plata que se alternan con cuentas de plata y de coral. Debido a la alta cotización que en los últimos años ha tenido el coral, se ha sustituido por cuentas de plástico rojo.

Del estado de Michoacán es la famosa joyería fabricada con oro de Huetamo, ésta consiste en aretes, collares y pulseras, su ornamentación es

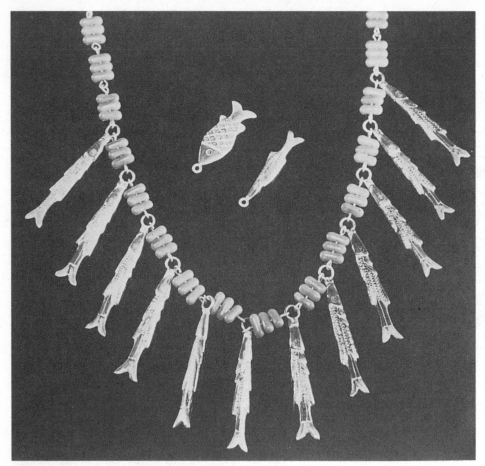

Figura 2.17. *Las famosas "donas" que reciben las novias en Pátzcuaro tienen pescaditos de plata.*

a base de motivos vegetales, principalmente hojas trabajadas en color, éste se obtiene mediante el tratamiento del oro con diversos ácidos.

Existen otros metales importantes en esta rama de las artesanías, ya que con ellos se hacen múltiples y bellas piezas, éstos son:

Hierro

El hierro forjado y las numerosas expresiones artísticas son de origen virreinal. Los conquistadores españoles utilizaron la técnica y la estética propias de su país, y desarrollaron importantes trabajos, apoyados en modelos europeos, concretamente españoles.

Posteriormente, surgieron herreros y forjadores indígenas y mestizos, quienes captaron la importancia y el empleo que el trabajo del hierro tenía

para la Nueva España como complemento de la arquitectura, en términos de grandes rejas para construcciones civiles y religiosas, balconería, chapas, llaves, candados, chapetones, etcétera.

Actualmente, las artesanías de hierro se fabrican en Puebla, Oaxaca, Zacatecas y Querétaro, donde también se utiliza para fabricar alambrón, como los bancos para macetas, accesorios para chimenea y muebles para jardín.

En Amozoc se fabrican artículos de hierro para la charrería, algunos de ellos con bellos trabajos de damasquinado de hierro y plata, como espuelas, estribos, botonaduras y cachas para pistola. Éstos artículos también se fabrican en Colima, Col., aunque de calidad inferior.

Figura 2.18. *El hierro forjado es de abolengo virreinal.*

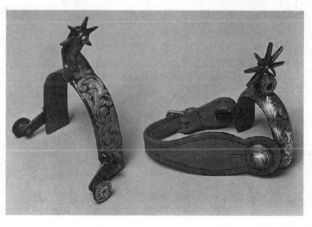

Figura 2.19. *Puebla y Colima fabrican artículos de hierro para la charrería, algunos de ellos con bellos trabajos de damasquinado de hierro y plata.*

41

Cobre

Las artesanías de cobre son de origen prehispánico, de este metal se hacían joyas, armas y artículos de utilidad como agujas; también se utilizaban como símbolo de intercambio en las hachuelas, las cuales tuvieron un uso monetario.

La famosa cobrería martillada que se produce en Santa Clara del Cobre, Michoacán, hoy Villa Escalante, es una de las artesanías implantadas por don Vasco de Quiroga. Aún se fabrican cazos de diversos tamaños para la tocinería y la dulcería, así como jarras, centros de mesa y vasijas en forma de calabaza. También se fabrican miniaturas como jarras, cazos, cucharones, vasijas, charolas, etc., a las que los obreros llaman filigranas, y que constituyen un importante renglón en la juguetería popular. Anteriormente, los cazos de cobre se hacían de una sola pieza, excepto las asas y las agarraderas que se fijaban con remaches del mismo metal; sin embargo, en la actualidad se tiende a hacer las asas, tanto de los cazos como de las jarras y jarrones de la misma pieza.

Además, se producen objetos decorativos: charolas, platos de servicio y para servir alimentos; candelabros y vasos, tanto lisos como ornamentados, al buril o repujados. En joyería se producen aretes, pulseras, collares y otros adornos personales.

En San Miguel de Allende, Guanajuato, y Guadalajara, se trabaja el cobre laminado para la manufactura de piezas ornamentales.

Figura 2.20. *Las artesanías de cobre de Santa Clara del Cobre, Michoacán, son ejemplos supervivientes implantados por don Vasco de Quiroga.*

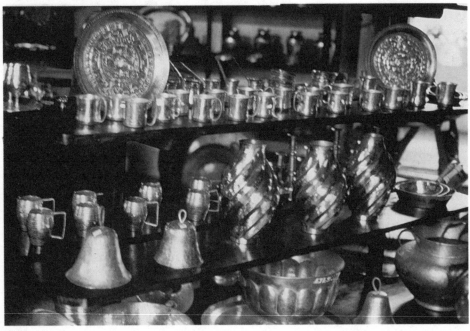

Figura 2.21. *Puebla, Oaxaca, Taxco y Pátzcuaro producen numerosos artículos decorativos de hojalata.*

Hojalata

La hojalata u hoja de lata, al igual que el hierro, sigue el canon estético heredado por España.

Uno de los centros productores de mayor relevancia, es San Miguel de Allende, Guanajuato, le siguen en importancia Irapuato y Celaya. También son importantes Puebla, Taxco y Pátzcuaro.

De hojalata se hacen diversos artículos de carácter decorativo, faroles, candeleros y candelabros, que son imitaciones de los modelos españoles, éstas imitaciones se denominan coloniales. Se matizan con flores y follaje, dándoles así un toque mexicano. También se fabrican cajitas de diferentes tamaños, armaduras para cajas de vidrio, marcos en forma de estrella para retratos y espejos, o poliedros (pentágonos, hexágonos u octágonos), lo cual les da un aspecto mudéjar. También se hacen figuras de gallos y mariposas, y recientemente, adornos para el árbol de navidad.

Para la elaboración de determinadas piezas de hojalata, ésta se combina con otros metales como el cobre y el latón, ya que éstos reciben un tratamiento muy semejante al de la hojalata.

Bronce y latón

El bronce es una de las aleaciones que más se emplea para fabricar artículos artesanales. A finales del siglo XVIII y principios del XIX, tuvo un gran auge al surgir el estilo neoclásico como reacción contra el estilo churrigueresco.

Actualmente está en boga la fabricación de artículos de bronce dorado, inspirados en el estilo neoclásico, que se hacen patentes en diversos accesorios para baño y para la construcción en general. También se fabrican piezas de bronce denominadas de calamina, como grandes lámparas colgantes y de pie y bellos candelabros, por mencionar sólo algunas.

El florecimiento de los artículos de latón es reciente, con este material se realizan candeleros y diversos accesorios, particularmente cunas y camas inspiradas en los estilos *art nouveau* o *decor*, que estuvieron en boga hace algunas décadas.

Acero

Un aspecto muy importante de esta rama de las artesanías, es la fabricación y diseño de las armas, particularmente las de acero como cuchillos, machetes, dagas y armas blancas —espadas—, cuyo temple rivaliza con la famosa producción de Toledo, España. Las espadas pueden ser muy flexibles y formar un medio círculo y en algunos casos un círculo completo. Por su parte, los cuchillos pueden llegar a perforar una moneda de bronce.

La ciudad de Oaxaca es la sede de la armería popular. En 1750 se fundó la casa de Aragón en Ejutla, desde entonces, la familia Aragón se ha dedicado a esta rama de las artesanías, conservando viva la tradición artística y la alta calidad de sus productos. Otra de las características de la armería oaxaqueña son los grabados al ácido, que consisten en versos o refranes que adornan los machetes:

Si esta víbora te pica
y es tiempo de calor,
no hay remedio de botica
ni receta de doctor.

Soy de acero mexicano,
quién me lo puede quitar;
y el que me empuña en su mano,
nunca se puede rajar.

Los versos anteriores son ejemplos del humor mexicano, cuyo origen proviene de la literatura picaresca española. Estas piezas artesanales se fabrican también en Jamiltepec y en otras localidades del estado de Oaxaca.

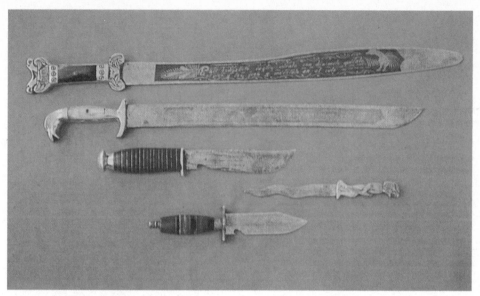

Figura 2.22. *Los machetes de acero de Oaxaca suelen tener ingenuos y simpáticos versos.*

El estado de Guerrero también participa en la elaboración de estas artesanías, tal es el caso de Chilapa, en donde se fabrican los machetes curvos, denominados "yahuales". En Tecpan de Galeana y Ometepec se fabrican machetes lisos o grabados, así como aperos de labranza y otras piezas menores que se utilizan en las labores indígenas.

Plomo

Las artesanías que se fabrican con plomo prácticamente han desaparecido, debido a que éste ha sido sustituido por el plástico; sin embargo, es oportuno describirlas, ya que el plomo tuvo cierta importancia en un pasado no muy lejano. Este material se utilizaba para hacer soldaditos, cañones, caballos y ametralladoras.

Los juguetes se fabricaban por medio de un molde múltiple, presentándolos en tiritas que se cortaban fácilmente. Había dos calidades de soldaditos, los primeros eran un tanto rústicos, su acabado consistía en descuidadas pinceladas de una pintura de color chillante a base de anilinas disueltas en alcohol, y los segundos eran de mejor calidad, sólo que su ornamentación era a base de pinturas de aceite, complementada con pintura dorada y plateada.

Adicionalmente, se hacían infinidad de pequeños objetos para los ajuares de las casas de muñecas: teléfonos de corte antiguo, fonógrafos, jarrones con flores, máquinas de coser y muchas otras curiosidades.

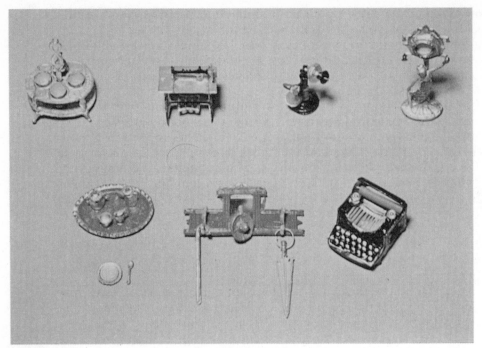

Figura 2.23. *Las artesanías de plomo consisten en pequeños juguetes, como soldaditos, ajuares para casas de muñecas y muchas otras curiosidades.*

También se hacían reproducciones en miniatura de piezas litúrgicas, aunque no de muy buena calidad, lámparas colgantes, candeleros, sagrarios y manifestadores, los cuales todavía es posible encontrar. Los centros productores de juguetería de plomo de mayor relevancia, además del Distrito Federal, eran Puebla y Celaya.

Damasquinado. Se llama así porque fue precisamente en Damasco, Siria, donde se inició este trabajo, el cual fue copiado por los árabes establecidos en Toledo, España. Consiste en incrustar un metal en otro.

Barro

Todos los pueblos conocieron el uso del barro, pero se cree que su descubrimiento fue accidental.

Cualquier tierra contiene arcilla y expuesta al fuego se endurece. El barro húmedo es plástico y puede tomar cualquier forma que se le dé; sin embargo, ya cocido se hace duro, quebradizo y prácticamente eterno. No se descompone ni lo afectan los elementos.

Con respecto a la calidad de las piezas de barro, podemos dividirlo en tres grupos: porcelana, cerámica y alfarería.

Porcelana. Es la clase más fina y se obtiene cuando se usa arcilla pura (caolín), en México no se utiliza para las obras artesanales.

Cerámica. Aunque en ocasiones se usa este término como sinónimo de alfarería, existen algunas diferencias. En la cerámica se utilizan pastas y otras materias tratadas técnicamente y se cuecen a temperaturas altas, es decir, de 1 200 a 1 400 ºC.

Alfarería. Designamos con este término al barro corriente cuyo cocimiento se hace a temperaturas que varían entre 800 y 900 ºC.

Por regla general la arcilla tiene impurezas, de la proporción y naturaleza de éstas depende la calidad y el color de las piezas. La mayoría de los barros cocidos son de color naranja, aunque de tonos diferentes; también los hay negros, rojos e inclusive verdosos o blanquecinos. El color depende de la temperatura y ventilación con que se cuece el barro. Las piezas pueden pintarse de cualquier color.

Técnicas

Existen diversas técnicas universales para trabajar el barro, éstas fueron empleadas en América Prehispánica, Asia y Europa. Para mejorar la calidad y terminar la decoración, se pueden agregar otros materiales.

Modelado. Se utilizan principalmente los dedos y un punzón.

En torno. Puede ser mecánico o simple, llamado de alfarero.

Con molde. Más o menos complicado, o mixto, es decir, que se puede empezar con molde y acabar a mano.

Con pantógrafo. Es la técnica que utiliza un aparato para reducir o aumentar los objetos.

Las técnicas que se emplean para la decoración, son las siguientes:

Liso. Como lo deja la mano, el molde o el instrumento con que se modeló.

Pulido. Cuando se alisa la superficie con algún instrumento.

Bruñido. Se frotan las superficies con un objeto muy duro y liso para obtener superficies brillantes.

Esgrafiado. Decorado con puntos marcados con punzón.

Grabado. Con líneas que generalmente son geométricas, marcadas con el punzón.

Excavado. Se quita un poco de barro a la superficie de ciertas partes para obtener un bajorrelieve.

Pastillaje. Se agregan trozos de barro llamados pastillas, pueden ser redondos, largos o de cualquier forma.

Vidriado. Se hace con greda, ésta se aplica antes del horneado para dar una capa brillante, impermeable y muy resistente.

Por supuesto, estas técnicas pueden combinarse.

Esta rama artesanal es muy antigua en nuestro país. Al finalizar las glaciaciones, desapareció la fauna mayor con la que se alimentaba el

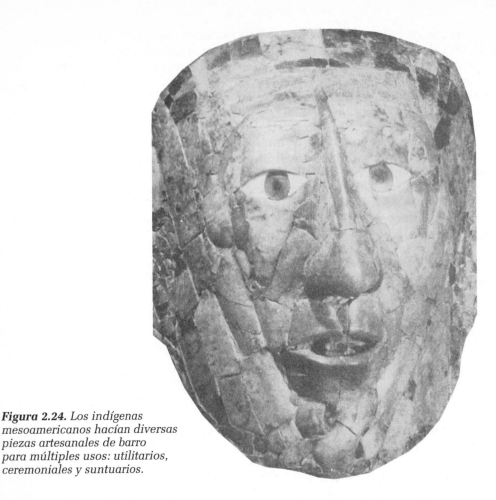

Figura 2.24. *Los indígenas mesoamericanos hacían diversas piezas artesanales de barro para múltiples usos: utilitarios, ceremoniales y suntuarios.*

hombre americano, por lo cual, después de domesticar a los animales y descubrir y practicar la agricultura, el hombre se convirtió en sedentario, hecho que propició la aparición de las culturas mesoamericanas en una porción de nuestro territorio y en consecuencia, la aparición de la cerámica.

Cuando los españoles llegaron a México, se quedaron maravillados por la belleza artesanal de la cerámica que producían los indígenas. Con la conquista, los indígenas aprendieron nuevas técnicas, las cuales, aunadas con las ya existentes, dieron lugar al nacimiento de un nuevo arte conocido como *tequitqui,* que consiste en la manufactura y sentimiento indígena con tecnología española.

Actualmente, estas artesanías se producen en Jalisco, Michoacán, Guanajuato, Puebla, Oaxaca, Guerrero, Chiapas, Yucatán y México.

En el estado de Jalisco es relevante el Valle de Atemajac, en el cual se localizan dos importantes poblaciones alfareras, Tonalá y Tlaquepaque, lugares cercanos a Guadalajara. Tonalá produce cántaros de diversos tamaños y formas, jarras y botellones, todos ellos con la cualidad de producir,

en contacto con el agua, un olor y sabor peculiares y gratos. También fabrica vajillas, alcancías, máscaras y juguetes. Los estilos de alfarería son muy variados, algunos de ellos son:

- De petatillo. Grandes cazuelas, ollas de diversos tamaños, jarros chocolateros, platones, ensaladeras y platos, cuya decoración consiste en motivos fitoformos o zoomorfos sobre un fondo de líneas rectas cruzadas en diagonal.
- Pulida o de color azul. Se conoce también como "de olor", por ejemplo: botellones, jarras, platos y platones.
- De bandera. Se caracteriza por los colores que lleva, fondo rojo con motivos florales en blanco y terminados verdes.

Tlaquepaque es famoso por sus figurillas de barro policromado en forma de escenas costumbristas: corridas de toros, jaripeos, peleas de gallos, conjuntos de mariachis, etc., escenas de carácter social: fiestas, bautizos o bodas; figurillas humanas y de animales con las que nuestro pueblo adorna los "nacimientos" durante la época navideña. También se hacen otras figuras, como gallinitas y guajolotes huecos, en cuyo interior aparecen figuras pícaras.

El estado de Michoacán es pródigo en centros alfareros y sus piezas son famosas por la riqueza de sus formas, decoración y acabados. Cerca

Figura 2.25. *Tonalá y Tlaquepaque, Jalisco, producen una gran variedad de objetos de barro.*

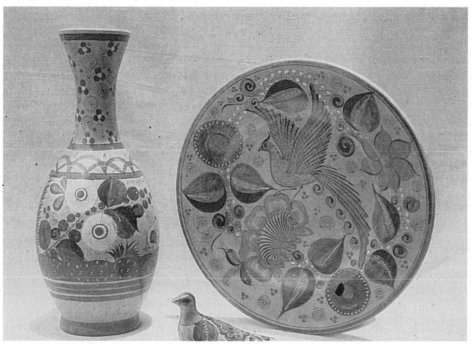

Figura 2.26. *La influencia de Vasco de Quiroga aún se hace patente en la alfarería michoacana.*

del lago de Pátzcuaro se localizan dos importantes centros alfareros: Tzintzuntzán, antigua capital del reino tarasco, se especializa en una línea de loza vidriada (ollas, cazuelas, platones, cántaros pequeños llamados chunditas, etc.) de corte tradicional en negro sobre fondo blanco o decoraciones en blanco sobre fondo negro, las cuales representan venados o escenas lacustres de pescadores y pescados, y Santa Fe de la Laguna, en cuyas piezas vidriadas negras, aún se aprecia la influencia que ejerció Vasco de Quiroga en la técnica y el estilo de tales artesanías.

Capula se especializa en vajillas de barro vidriado con fondo café y adornadas con pescados y con motivos geométricos en verde y blanco.

La cerámica de Patambán destaca por su belleza y por la diversidad de sus formas. Este pueblo fabrica en molde dos tipos de cerámica: la vidriada en color verde y negro, decorada al petatillo, y la roja bruñida, cuyas formas acostumbradas son los platones y los cántaros.

Otro importante centro alfarero de este estado, es Zinapécuaro, ahí se producen cántaros, ollas y platos con decoraciones en negro.

Finalmente, San José de Gracia destaca por sus poncheras vidriadas con tapas verdes, denominadas piñas, debido a las aplicaciones que se hacen en la vasija de hoja que moldean a mano.

En Guanajuato hay varias poblaciones donde abunda la alfarería, entre ellas destacan San Miguel de Allende, Celaya, Irapuato, Acámbaro, San Luis de la Paz y algunas otras; sin embargo, los centros productores

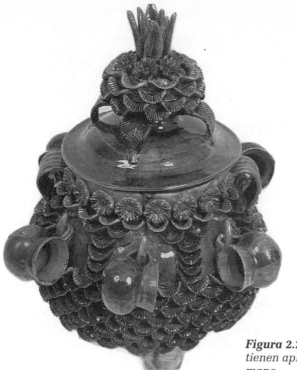

Figura 2.27. *Las denominadas piñas tienen aplicaciones que se moldean a mano.*

más importantes son la ciudad de Guanajuato y Dolores Hidalgo, donde se fabrica la cerámica más fina de mayólica, cuyo origen se remonta al periodo virreinal, cuando se estableció contacto entre el lejano Oriente y la Nueva España, por medio de la Nao de China. Los productos de mayólica procedentes de oriente, ejercieron una influencia determinante en términos de diseño y color; de este material se producen piezas de uso y decorativas; particularmente las famosas vajillas de mayólica de múltiples formas. También se fabrican azulejos que siguen la tradición mudéjar.

En Puebla también existen centros alfareros localizados en Acatlán, Izúcar de Matamoros, Huaquechula, la ciudad de Puebla, Amozoc, Tenextatiloyan y la zona indígena de la Sierra de Puebla.

La alfarería de Puebla es muy variada en términos de estilo, las hay de rasgos indígenas, de corte español y de franco sello mestizo. Además, se producen dos tipos de loza: la vidriada de dos cochuras y la de mayólica o talavera. Las piezas que se producen son principalmente para uso doméstico, en forma de alpextles y cajetes, cántaros, jarras, molcajetes, comales, ollas, cazuelas, jarros, platos, etc. También produce cerámica para efectos ceremonial-religiosos. Para el día de Corpus Christi se fabrican las famosas mulitas y otras pequeñas figurillas de barro; para el día de muertos es costumbre colocar en los altares incensarios para el copal y candeleros para las velas, y para navidad se moldean figurillas para los nacimientos, ingenuamente concebidas por los indígenas.

LAS ARTESANÍAS Y LOS DIVERSOS MATERIALES **51**

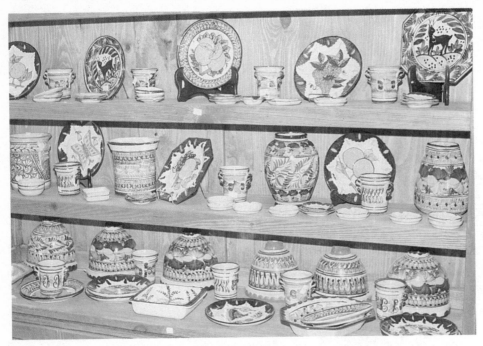

Figura 2.28. *La Loza de Puebla es de dos tipos: la vidriada y la mayólica o de talavera.*

Oaxaca, uno de los estados más ricos en artesanías populares, está densamente poblado por comunidades indígenas y por centros mestizos, donde aún persisten las tradiciones culturales, prehispánicas o coloniales, mismas que se pueden apreciar en su variada y bella cerámica y cuyos usos son de carácter ceremonial y ornamental. Sus principales centros productores se ubican en San Bartolo Coyotepec, Ocotlán, Santa María Atzompa, Tehuantepec y San Blas. Sin embargo, uno de los más relevantes es San Bartolo Coyotepec, en donde se exhibían las artesanías de doña Rosa, quien dejó para la posteridad un peculiar estilo de alfarería negra. Ésta se logra mediante una técnica especial en la cual se requiere un horno cuidadosamente obturado para obtener una atmósfera reductora e impregnar firmemente el carbón sobre el barro, dándole el color negro característico, posteriormente se pule para darle brillo.

La loza de Coyotepec es muy rica en formas y motivos, abundan los cántaros globulares de cuello estrecho sin base, ollas, apaxtles y pichanchas, especies de ollas con múltiples perforaciones uniformes en su cuerpo, las cuales sirven para lavar el maíz semicocido. Al igual que en Metepec, en el género ornamental destacan las sirenas, miniaturas de figuras humanas o de animales, que son silbatos o campanitas que producen un claro sonido metálico.

Ocotlán es otra comunidad indígena, cuyas formas ceremoniales de alfarería son tradicionales, éstas consisten en conjuntos para la navidad e incensarios para las ofrendas de los Santos Difuntos.

Figura 2.29. *Los objetos de barro negro de San Bartolo Coyotepec, Oaxaca, son un legado de doña Rosa.*

Santa María Atzompa, población cercana a la ciudad de Oaxaca, produce casi exclusivamente juguetes y miniaturas en vidriado verde, que consisten en piezas para ajuar de cocina y comedor, como ollas, jarros, cazuelas y otras piezas pequeñas. También fabrican figurillas que representan músicos de pueblo y los típicos venados huecos con la cabeza vidriada y el cuerpo cortado en estrías, en las que se depositan semillas de chía y, una vez llenos de agua, germinan, cubriéndolos de un aparente pelo verde.

Otro importante centro alfarero es Tehuantepec, donde se produce un tipo de cerámica característico de esa región, conocido como *tunka-jús,* vocablo zapoteco que significa muñecas de barro. Estas piezas se venden en el mercado en la mañana del año nuevo para ponerlas en los nacimientos. También se fabrican figuras zoomorfas, como ranas, peces, tecolotes y coyotes. Las madres zapotecas llevan a sus niños al mercado para que elijan la pieza que deseen, ya que tienen la creencia de que, de la elección que hagan, dependerá el doble de los niños, cuyo sentido simbólico corresponde, según parece, al concepto original de nahualismo o dualidad.

En San Blas, poblado cercano a Tehuantepec, se producen las famosas cabezas de cántaro, éstas son figuras femeninas de casi un metro de altura con una cazuela sobre la cabeza donde se conserva el agua fresca.

El estado de Guerrero también participa en esta rama artesanal con piezas de una sola cochura, decoradas con pinturas de color claro. En Ameyaltepec, Tolimán y San Agustín Huapan, se producen vasijas, molcajetes, tibores de tres patas en forma de asa, muñecas, fruteros y máscaras,

así como figurillas antropomorfas, consistentes en conjuntos de músicos pueblerinos.

La alfarería de Amatenango del Valle, en Chiapas, es análoga en aspecto a la de Guerrero, pero difiere en términos de forma y decoración. Los indígenas *tzetzales* de esa localidad hacen cántaros de cuello angosto, fruteros, vasijas y pequeñas piezas zoomorfas estilizadas, cuya interpretación denota ingenuidad, algunas de ellas con forma de caballitos solos o con jinete. También se hacen platones a los que les pintan guirnaldas simples y cursivas.

En el Estado de México, la producción alfarera es de carácter artístico y de utilidad. Este estado tiene varios centros alfareros ubicados en Texcoco, Teotihuacán, Tecomatepec, Valle de Bravo y Metepec.

Texcoco ha sido un importante centro artesanal desde tiempos muy remotos, ya que durante el reinado de Netzahualcóyotl, el rey poeta, florecieron todas las artes. Actualmente Texcoco goza de fama debido a la buena calidad de sus molcajetes, ollas y cazuelas de barro rojo, decoradas con sencillez.

La cerámica de Metepec se identifica fácilmente por el color y la manera de emplearlo, produce alfarería ornamental que consiste en seres mitológicos, como exóticas sirenas y unicornios; figuras para nacimientos y los tradicionales árboles de la vida, en los que la imaginación mística de los artesanos se inspira en relatos bíblicos, ya que entre sus decoraciones aparecen Adán, Eva y la serpiente. También se produce cerámica ceremonial, como sahumerios, pebeteros e incensarios muy refinados.

Figura 2.30. *Texcoco goza de gran popularidad por la calidad y belleza de sus molcajetes y cazuelas de barro con originales leyendas.*

Figura 2.31. De Metepec proceden los tradicionales árboles de la vida, inspirados en los relatos bíblicos.

Textiles

Aun cuando el clima de México no favorece generalmente a la preservación de textiles, los antiguos mesoamericanos alcanzaron un alto nivel artístico en la producción de éstos. Esto se sabe a través de las pinturas de los grandes frescos, de las vasijas y de los códices que hacen alusión a la indumentaria prehispánica. Por otra parte, se han encontrado fragmentos de telas o impresiones de ellas en la tierra. Recientemente en la isla de Jaina, Campeche, se encontró una figurilla que representa a una mujer tejiendo con un telar de cintura.

Las materias primas empleadas en la textilería se dividen en dos grupos: las suaves y las duras. Entre las suaves se encuentran el algodón, la seda y la lana; las dos últimas eran desconocidas en Mesoamérica al ocu-

rrir la Conquista. El algodón, llamado *íxcatl* en la lengua náhuatl, fue la base de la textilería prehispánica para elaborar prendas de vestir.

En México existe una gran variedad de fibras duras como el ixtle, la lechuguilla, el tule, el henequén y otras fibras semejantes.

El instrumento con el que fabricaban sus tejidos los antiguos mexicanos, era el telar de cintura, manejado exclusivamente por mujeres. El telar de cintura es común en la mayoría de las comunidades indígenas de Mesoamérica.

Este telar consta de dos barras, entre las cuales, se dispone la urdimbre formada por hilos dispuestos longitudinalmente. Una de las barras se ata por ambos extremos con una soga, que permite sujetar el telar a un árbol o poste. La barra del otro extremo tiene una banda o cordel que la tejedora se coloca en la cintura para mantener la urdimbre tensa. Se complementa con el *tzotzopaxtli* que es una tira de madera o carrizo que sirve para separar los hilos de la urdimbre. Además, incluye otro aditamento que es una especie de lanzadera para realizar el tramado, ésta es la disposición transversal de los hilos. Para apretar los hilos de la trama, se utiliza otro aditamento de madera que, debido a su forma, se le denomina espada o machete.

Aun cuando el telar de cintura mesoamericano parezca rudimentario, otros pueblos adelantados en materia de textilería, como la India o el antiguo Perú, emplearon el mismo instrumento.

Actualmente el telar de cintura se usa en la mayoría de las comunidades indígenas, con él se fabrican fajas, *quechquemitls*, manta blanca, gasa labrada y tela para faldas de enredo.

Figura 2.32. *El telar de cintura se usa en nuestro país desde la época prehispánica.*

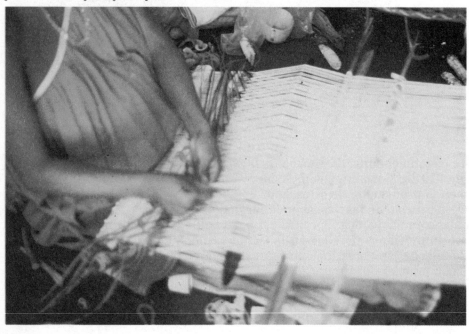

También es importante el telar de pedales, éste fue introducido en América por los españoles durante la Colonia. A diferencia del telar de cintura, éste se maneja exclusivamente por hombres.

El telar de pedales está integrado por una armazón de madera, en la cual van montados dos carretes, en uno se enrolla la urdimbre y en el otro el sarape. Los pedales accionan dos poleas que suben y bajan dos pares de palos, cada par unido mediante una serie de hilos entrecruzados, cuyo objeto es separar los hilos de la urdimbre para introducir las lanzaderas con estambres de múltiples colores que forman el diseño de la trama.

Con objeto de apretar cada uno de los hilos de la trama, el tejedor jala hacia él el marco cerrado con hilos verticales que se encuentra suspendido de la parte superior de la estructura. El tejedor se para sobre los pedales para activarlos alternativamente, al mismo tiempo con una mano acciona el marco y con la otra pasa las lanzaderas.

Con el telar de pedales se producen los sarapes que tienen su origen en las mantas andaluzas, de las cuales derivaron el sarape, el jorongo, el cotón, el gabán, la ruana, etcétera.

Los sarapes de Saltillo, Coahuila, con bandas alternadas de colores chillantes son famosos, aunque actualmente se imitan en Teocaltiche, Jalisco, León, Guanajuato y Aguascalientes.

En Teotitlán del Valle, Oaxaca, se fabrican sarapes rojos y negros, con un gran círculo orleado al centro; en Jocotepec, Jalisco, se hacen de dos colores básicos con chispazos multicolores; los de Coroneo, Guanajuato,

Figura 2.33. *Los sarapes multicolores de Saltillo identifican a nuestro país.*

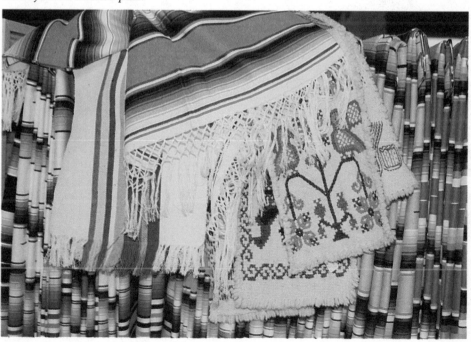

tienen la trama abierta y pequeños dibujos geométricos. En Jalisco, Michoacán, Guanajuato, Querétaro, Zacatecas, Estado de México, Oaxaca, Chiapas, Guerrero y Veracruz, también se producen sarapes. En el noroeste de México, los yaquis y los tarahumaras producen bellos sarapes; sin embargo, por su producción limitada, difícilmente los venden fuera de sus tribus.

Santa Ana Chiauhtempan, Tlaxcala, y San Miguel Chiconcuac, Estado de México, son dos centros textiles muy importantes que producen múltiples tipos de sarapes, los cuales se distribuyen a toda la república, e inclusive se exportan.

Con el telar de pedales se elaboran también telas artesanales de algodón, como las cambayas y las mantas, con ellas se confeccionan prendas indígenas y juegos para mesa, los cuales se pueden complementar con técnicas ornamentales como el deshilado y el bordado. Estas telas se producen en algunas localidades de Jalisco, Michoacán, Estado de México y Oaxaca.

Debido a la importancia que tiene la indumentaria indígena, como parte integral de la textilería, a continuación se hace una breve descripción de algunas prendas femeninas.

Huipil. Especie de camisa más o menos larga con una abertura para introducir la cabeza. Puede tener mangas o solamente aberturas para los brazos.

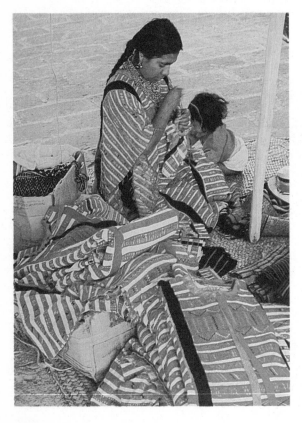

Figura 2.34. El huipil es una prenda de origen prehispánico.

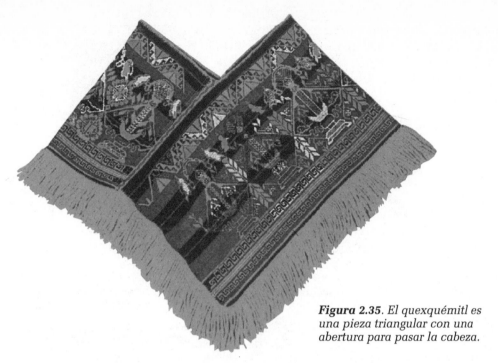

Figura 2.35. *El quexquémitl es una pieza triangular con una abertura para pasar la cabeza.*

Quexquémitl. Pieza triangular que se coloca sobre los hombros, para cuyo efecto, al igual que el huipil, tiene una abertura que permite pasar la cabeza.

Enredo. Tela ricamente bordada que se enreda y se sostiene con una o varias fajas amarradas a la cintura.

La indumentaria prehispánica masculina, según los cronistas, era muy sencilla y consistía básicamente en el *maxtlatl*, éste era una especie de taparrabos que, en ocasiones, llevaba una manta anudada al hombro. También se pueden añadir otras prendas masculinas, como una especie de chaqueta denominada *xicolli*, paños de cadera, sotanas y togas, las cuales parecen, en parte, subsistir en algunos trajes.

Las telas con que se confeccionaban estas prendas eran de algodón con *tochtomitl*, pelo de conejo entretejido, también entretejían plumas en el algodón.

Cuando Cortés visitó los mercados de Tenochtitlán, decía que las telas que ahí se exhibían, por su finura y variedad, podían compararse con la Alcaicería de Granada. Fray Bernardino de Sahagún por su parte, enumera 88 tipos de telas cuyos nombres se relacionaban con el material de que estaban hechas o con el diseño decorativo.

En la producción de telas también se empleaban otras fibras, como el *ixtle* muy fino que utilizaban los otomíes del altiplano y el *chichicaztle*, con el cual los zapotecas confeccionaban prendas de vestir.

Las telas se teñían con colorantes de origen animal; del caracol marino obtenían el color púrpura, y de una especie de cochinilla, el color grana; sin embargo, también utilizaban colorantes de origen vegetal, como el *xiuhquilitly,* con el que obtenían un bello color azul oscuro

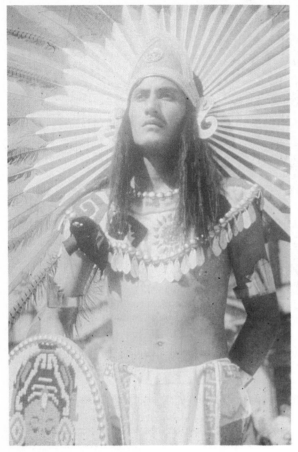

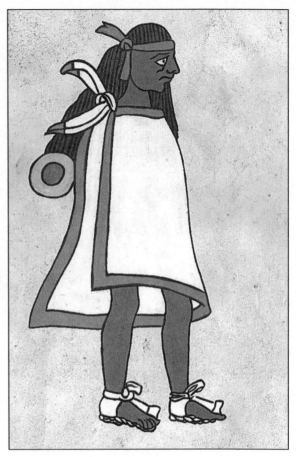

Figura 2.36. *El maxtlatl era una especie de taparrabos.*

Figura 2.37. *La tilma es una capa anudada en el hombro.*

resplandeciente; el *zacatlaxcalli,* era una enredadera que les proporcionaba el color amarillo; las semillas de achiote les daba el color rojo, y el negro lo obtenían del carbón de madera. También conocían las propiedades del carbonato de cobre, como la azurita, de la que obtenían un tono especial de azul.

Actualmente algunos grupos indígenas hacen y usan algunas de las prendas descritas, particularmente las prendas femeninas, puesto que las masculinas cambiaron radicalmente, a excepción de las de algunos grupos muy marginados. No obstante, éstas prendas han sufrido algunas modificaciones a partir de la Colonia por la introducción de nuevas materias primas y técnicas. Por otra parte, los grupos indígenas han desarrollado sus propias modas, en las cuales es notoria la influencia española.

En la actualidad, la moda de la indumentaria indígena se ha hecho extensiva a las mujeres capitalinas, quienes las usan frecuentemente, lo cual les da un bello toque exótico.

Por otra parte, los modistos se han inspirado en los bordados indígenas, mismos que han aplicado a los diseños modernos de trajes femeninos, los cuales adquieren un encanto especial y por consiguiente, una gran demanda.

El rebozo es una especie de manto rematado en ambos extremos por una punta o rapacejo, ésta se teje manualmente y se añade, o se hace con hilos que prolongan la tela y que se dejan en bruto para elaborar la punta. Los materiales que frecuentemente se emplean para fabricar estas prendas son: el algodón, la seda y la lana, o bien, fibras sintéticas, como nailon y rayón.

La procedencia de esta prenda típicamente mexicana ha sido muy discutida. Hay quienes afirman que es una derivación del ayate para cargar mercancías, el cual se puede apreciar en la tira de la peregrinación y en el código *Nutall*. Otros aseguran que se deriva de unas prendas semejantes procedentes de la India o China, lo cual es muy factible, puesto que durante la Colonia había comunicación entre México y el lejano Oriente. En esa época, se estableció una ruta comercial que comunicaba al puerto de Acapulco con Filipinas y China a través de un famoso galeón llamado *La Nao de China* .

Cuando la Nao llegaba al puerto de Acapulco, desembarcaba mercancía procedente de los países del lejano Oriente e indudablemente, entre otras, venían prendas semejantes al rebozo mexicano que aún se sigue usando en esos países.

Figura 2.38. *Actualmente, el rebozo forma parte de la indumentaria de la mujer campirana.*

Actualmente el rebozo es parte integral de la indumentaria de muchas mujeres indígenas del centro del país, de los valles de Oaxaca y Yucatán. La mayor parte de estas prendas son de fabricación industrial, aunque algunas todavía se elaboran en talleres familiares indígenas, como los rebozos de Tenancingo y los de Zinacatepec.

Actualmente han desaparecido muchos centros productores de rebozos, tal es el caso de un famoso centro que existió en Valle de Santiago, Guanajuato. Sin embargo, aún existen algunos, como el de La Piedad, Michoacán, que es el de mayor importancia por el volumen de su producción, en dicho centro se sigue usando el telar de pedales.

El centro de mayor importancia por la calidad y belleza de las prendas, es el de Santa María del Río, en San Luis Potosí.

En León, Guanajuato, también se producen rebozos de buena calidad con hilo de algodón egipcio, el cual es tan fino que se parece a la seda.

Son famosos también los rebozos que se producen en Tenango, Estado de México, cuyas puntas se tejen en Calimaya, otra población del mismo estado. Estas prendas son de gran belleza por ser verdaderos encajes, algunos de ellos llevan el nombre de la dueña.

Por lo que se refiere a los tipos de rebozo, es importante señalar que existe una gran variedad de ellos. A continuación se citan algunos tipos:

- **De bolita.** Se elabora en Santa María del Río, San Luis Potosí.
- **De granizo.** Azul con motas blancas grandes.
- **Palomo.** Azul con motas blancas.
- **Listado.** Con rayas azules, rojas o cafés.
- **Jamoncillo.** Lleva algún color púrpura.
- **Calandrio.** De un bello color ocre.
- **Garrapato o coyote.** Café con motas blancas.
- **Guare.** En dos tonos de azul; se remata en barbas azules o negras. Este nombre es también el de las mujeres indígenas de la zona tarasca en Michoacán. Se hace para uso cotidiano y otro tipo para uso ceremonial. Este último lleva una punta de artisela de colores. Es costumbre que el novio obsequie esta prenda a su prometida para la celebración del matrimonio.
- **Patacua.** Rebozo ceremonial que es una auténtica filigrana de hilo, se produce en Aranza, Michoacán, y en otras localidades del mismo estado.

Para concluir con esta rama artesanal, sólo resta agregar que en diversas localidades de la república, se producen abundantes juegos de mantelería y otras piezas, así como deshilados o bordados a base de hilos de algodón, cuya puntada básica es el punto de cruz, conocido como punto maya en Yucatán.

Entre las localidades de mayor relevancia, Aguascalientes ocupa el primer lugar, siguiéndole en importancia, San Juan de los Lagos y Encarnación de Díaz, Jalisco. También Oaxaca participa en la manufactura de estas artesanías, así como Tzintzuntzán y Uruapan en Michoacán.

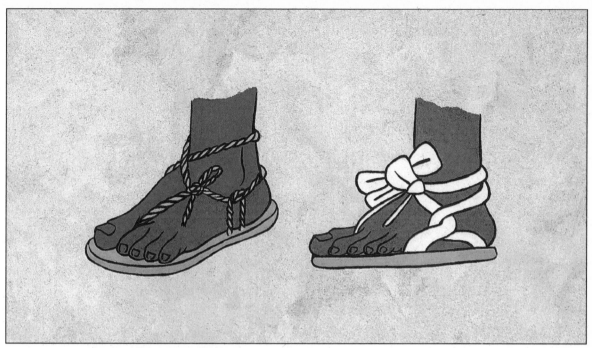

Figura 2.39. *El uso de las sandalias prehispánicas, denominadas Cactli, aún perdura en nuestro país.*

Cuero

Aun cuando la talabartería que se produce actualmente en la República Mexicana es de origen español, en el México prehispánico era conocida esta rama artesanal. Con las pieles de venado, jaguar y otros animales se hacían diversas piezas, como instrumentos de percusión, algunas partes de las armas y una especie de sandalias denominadas *cacles*, del náhuatl *cactli*, el uso de las sandalias prehispánicas perdura actualmente en todo el país, éstas consisten en unas suelas de diversos materiales que se sujetan al pie por medio de correas o de fibras vegetales.

Durante la conquista, los españoles introdujeron la ganadería vacuna, bovina, caballar, mular, asnal, ovina, caprina, porcina y otras especies menores, las cuales se adaptaron rápidamente debido a que en las tierras mexicanas encontraron las condiciones vitales. Por otra parte, la abundancia de materiales para curtir pieles, propició el desarrollo de esta rama artesanal durante el virreinato.

La talabartería incluye las siguientes piezas artesanales:

1. **Cuero repujado o liso**. En varias poblaciones de la República se fabrican zapatos, botas, chaparreras, cinturones, bolsas y garniles; algunas veces bordados con pita, piteados, o con estambres de colores, chomiteado. La silla de montar es un artículo de charrería, ésta se compone de una

Figura 2.40. *En varias partes de la república, se hacen chaparreras, cinturones y bolsas de cuero.*

pieza fundamental de madera que se denomina fuste y se complementa con una serie de accesorios de cuero.

Las sillas de montar son básicamente de faena, es decir, de uso cotidiano o de gala. Ambas llevan accesorios de cuero cincelado y ornamentado con bordados de pita, en el caso de la silla de faena, y bordados con hilos de plata, cuando se trata de la silla de gala. Además llevan aplicaciones de acero pavonado o incrustado con plata.

Las sillas de montar se fabrican principalmente en la ciudad de México, aunque Colima, Guadalajara y León, también producen sillas de buena calidad.

2. **Gamuza**. En Tamaulipas se confeccionan diversas prendas de vestir de gamuza, entre las que destacan las cueras. En Tlaxiaco, Oaxaca y en la ciudad de México, se confeccionan chamarras y sacos, y otras prendas en Puebla, Zacatlán, Guadalajara, León, Ario de Rosales, Huetamo, Iguala, Ciudad Altamirano y Buenavista de Cuéllar.

3. **Huaraches**. El huarache es una especie de sandalia de origen prehispánico que se elabora en diversas partes del país. Su nombre y características varían en función de la región donde se fabrican. Los denominados "patas de gallo", son aquéllos en que la correa o mecate pasa entre el primer y el segundo dedos del pie, como las de cuero de venado de los tarahumaras o los de vaqueta de Cuetzalán, Puebla. En Yucatán, los huaraches se conocen con el nombre de alpargatas y existe una gran variedad de ellos: chillona, cruzada y de oreja, esta última es la que más usan

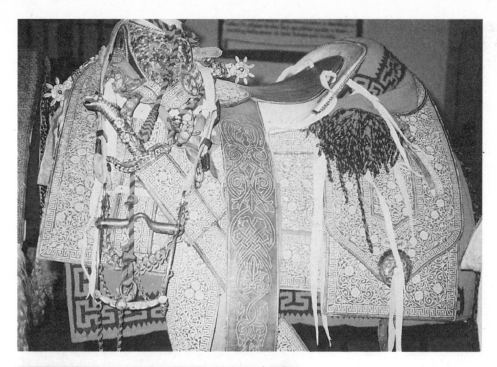

Figura 2.41. *Las sillas de montar son importantes piezas artesanales de cuero.*

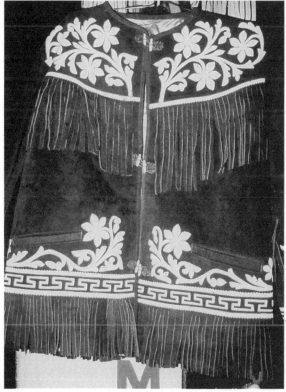

Figura 2.42. *El estado de Tamaulipas es famoso por sus prendas de vestir de gamuza, denominadas "cueras".*

65

Figura 2.43. *Los huaraches son una especie de sandalias de origen prehispánico.*

los campesinos, es de cuero de venado y se sujeta con un mecate de henequén corchado.

Los huaraches de Xonacatlán, Guerrero y Coixtlahuaca, Oaxaca, están tejidos con palma, y los de San Felipe Ixcatlán, Morelos, con ixtle.

En Chiapas se les llama caites, se sujetan con correas de cuero en forma de "pata de gallo", su suela tiene varias tapas de cuero; la talonera es del mismo material y alcanza hasta 25 centímetros de alto. Los caites ceremoniales chamulas tienen la parte posterior de la suela terminada en punta, estos están representados en los relieves de Palenque y Bonampak. Las sandalias que usan las mujeres de Yalalag, Oaxaca, representan un contraste, ya que son de cuero áspero, pero adornan la pala de terciopelo con figuras de flores y animales.

4. **Muebles**. Los muebles son enseres que sirven para la comodidad o adorno de las casas en todas las épocas. Además de cumplir una función práctica, reflejan las tendencias estéticas del momento, como es el caso de los muebles de cuero denominados equipales, que se fabrican en Zacoalco, Ciudad Guzmán, Pihuamo, Guadalajara y Tlaquepaque, Jalisco, así como en Apatzingán, Michoacán. Los asientos de cuero se hacen en Taxco, Buenavista de Cuéllar, Cuernavaca, Colima, Guanajuato y la ciudad de México.

5. **Otros objetos.** En la ciudad de México, se hacen carteras, portafolios, cinturones, bolsos y billeteras.

Figura 2.44. *Objetos artesanales de cuero.*

Plumas

La plumaria es una rama de la artesanía prácticamente desaparecida, ya que sólo quedan escasos vestigios. Antes de la Colonia y durante ella, la plumaria tuvo un gran auge entre los grupos indígenas de cultura evolucionada, particularmente entre los nahuas y los tarascos, quienes consideraban al plumón y a las plumas finas un elemento esencial en la decoración.

Antiguamente existió una clase social conocida como *amantecas*, compuesta por maestros oficiales que se dedicaban a cultivar el arte de la plumaria y quienes gozaban de un gran prestigio, por lo que eran considerados nobles.

Los amantecas elaboraban múltiples artículos con plumas, entre ellos, telas de algodón a las que hilaban exóticas plumas multicolores traídas de tierra caliente; asimismo, confeccionaban la indumentaria, divisas e insignias de los dioses, reyes y guerreros; también hacían mosaicos de plumas finas que tenían diversas aplicaciones, entre otras, para ornamentar los escudos y estandartes.

Actualmente estas piezas se pueden apreciar únicamente en los museos, algunas de ellas datan de la época prehispánica, como el penacho de Moctezuma que se encuentra en el museo Für Volkerkunde, en Austria. El penacho está trabajado con plumas preciosas de quetzal y cotinga y

Figura 2.45. *Los amantecas elaboraban diversos objetos artesanales con plumas.*

adornado con placas de oro. En el Museo Nacional de Antropología existe una réplica fiel del mismo. El museo de Viena ostenta también un *chimalli* o escudo que perteneció al rey azteca Ahuízotl, cuyo centro tiene, en un mosaico de plumas, la figura de un coyote aullando. El filete dorado acentúa el contraste cromático entre las plumas azules y rojas.

Existen también otras piezas elaboradas durante la Colonia, como un bello paño de altar completamente cubierto de plumón blanco y un escudo en forma de águila delineado en azul; éste se exhibe en el Museo del Virreinato, en Tepotzotlán.

Los indígenas de Zinacantán, Chiapas, hacen un huipil de bodas, éste tiene, en la orilla inferior, una franja de diversos colores de 15 centímetros de ancho, la cual lleva una trama doble hilada con plumitas y entretejida a intervalos regulares. Las plumas también se utilizan en la confección de penachos para la indumentaria de las danzas folklóricas.

Cera

La cerería artística se elabora con cera amarillenta y de bajo punto de fusión, que es segregada por las abejas para construir las celdillas de los panales.

El procedimiento para extraer la cera, consiste en someter los panales de miel a la centrifugación y después a la compresión para separar la miel de la cera. Por último se funde la cera a baño María y se le reduce a

Figura 2.46. Las plumas se utilizan para la indumentaria de las danzas folklóricas.

cintas delgadas que se exponen a la acción oxidante del aire y a la de los rayos solares, que es decolorante. Se obtiene así, la cera blanca o inodora que posteriormente se mezcla con anilinas para obtener los diversos colores.

Hasta el siglo pasado en Celaya y Salamanca, Guanajuato, se cultivó ampliamente la cerería escultórica, consistente en retratos y figuras. Estas últimas se hacían principalmente para los nacimientos; los retratos y las reproducciones de personajes populares se pueden apreciar actualmente en los museos.

Las velas recamadas son muy populares y se producen principalmente en la ciudad de México y Cuernavaca, las partes se hacen en moldes, aunque a menudo se cortan y pellizcan. En Oaxaca, también se producen velas, sólo que con algunas variantes, además de las ornamentaciones de cera, tienen otras de papel metálico, éstas se utilizan en las prácticas de la mayordomía.

Figura 2.47. *La cerería artística se elabora en diversas entidades de nuestro país.*

Las velas convencionales se fabrican en Toluca, Amecameca y Pátzcuaro, y su demanda se incrementa año con año, especialmente para el día de muertos.

Papel y cartón

El papel es una hoja delgada fabricada con diversas sustancias vegetales reducidas a pasta y sirve para hacer piezas artesanales. Se trata de una materia afieltrada, constituida por un entramado de pequeñas fibras de celulosa, originalmente en suspensión acuosa, que se depositan sobre una tela metálica para separarlas del agua. Una vez escurrido, prensado y seco, este depósito de fibras constituye el papel.

El cartón es una variedad de papel y existen dos tipos: cartones obtenidos en máquinas con varias mesas lisas de fabricación o con varias formas

redondas, y cartones contracolados, que se elaboran superponiendo varias hojas de papel encoladas entre sí y sometidas a la acción de una prensa.

El cartón se constituye por capas de igual composición si se destina a cartulina o cartón ordinario, y por capas de composición y colores diferentes para obtener cartones de mejor calidad.

Historia

El papel fue conocido desde una remota antigüedad por los chinos, su introducción en Europa Occidental se remonta a mediados del siglo xii, cuando los árabes españoles establecieron la primera fábrica en Játiva. La invención de la ·imprenta (1436) —que no se hubiera desarrollado sin la difusión del papel—, impulsó su fabricación. Hacia 1800, con la creación de las primeras máquinas de papel, se logró una producción más copiosa y de menor costo que la de fabricación manual. La idea de fabricar papel utilizando la pasta de madera, fue sugerida en 1720 por Réaumur, quien observó que las avispas construían sus nidos con una pasta elaborada por ellas, con fibras de madera.

Los conquistadores españoles introdujeron estos materiales a la Nueva España. Los frailes enseñaron a los indígenas a elaborar artesanías con este material, ellos lo asimilaron y adoptaron rápidamente, dándole además, su sello propio.

En el México prehispánico, existía el papel de origen vegetal y animal, con el que elaboraban diversos objetos. Los habitantes de Mesoamérica pudieron expresar su pensamiento en libros hechos con pieles de animales adobadas y mantas tejidas de algodón, así como en papel amate, que es la corteza de esta especie de árbol, la cual se maceraba en agua, machacándola con piedras pulimentadas; a la pasta, agregaban una sustancia glutinosa que obtenían de los seudobulbos de las orquídeas, las láminas se secaban al sol y luego las unían para formar los libros que se conocen como códices.

Es posible que la escritura sobre papel se haya originado en las regiones tropicales y selváticas de Mesoamérica, debido a que en ellas abundan los vegetales que proporcionaban la materia prima. Los códices se escribían en largas tiras de papel o de piel de venado y llegaban a medir más de 10 metros de largo.

Para hacer más fácil su manejo, se plegaban en forma de biombo como los libros chinos y se escribía por ambos lados. Sus dos extremos se protegían con grandes tapas de madera pintadas.

Los mixteco-zapotecas, los toltecas, los nahuas, los totonacas, los huaxtecas y los mayas, produjeron códices. Los toltecas y los nahuas los llamaban *amoxtli*; los zapotecas, *quijchitija colaca* y los mayas, *huun.* Los tarascos denominaban a sus lienzos *karákata,* "cosa escrita", de *karani*, escribir.

Actualmente las especies que abarcan esta rama artesanal son las siguientes:

1. Papel de amate de San Pablito, Puebla. Su producción se envía al estado de Guerrero para pintarse a mano. En San Pablito, este papel se usa

Figura 2.48. *Con el papel chinacalado o picado los artesanos engalanan las fiestas y ferias.*

exclusivamente para fines mágicos y de brujería; sin embargo, su elaboración se ha hecho extensiva a otros lugares de la República y para otros fines diferentes a los mágico-religiosos, como en el estado de Guerrero, donde los indígenas pintan el papel con motivos inspirados en las decoraciones de la cerámica sin vidriar de Tulimán, alternando figuras humanas, plantas y animales.

Este nuevo uso que se ha dado al papel de amate, ha desarrollado una nueva rama artesanal que ha tenido mucho éxito, especialmente entre los extranjeros.

2. Papel de chinacalado o picado. Este material conserva el nombre de su procedencia, "papel de China", con él los artesanos elaboran verdaderos bordados que se utilizan para engalanar las fiestas y las ferias. Estos bordados consisten en figuras vegetales, animales, humanas o leyendas como "Viva México", las cuales se obtienen al recortar el papel.

Estas piezas artesanales se producen en Huaquechula, San Salvador, Huixcolotla, Puebla, y en varias localidades de Jalisco, Michoacán y el Distrito Federal. También se utiliza para forrar piñatas y para revestir altares el día de muertos o del viernes de Dolores.

3. Flores. El Distrito Federal, Oaxaca, Colima, Puebla, Guadalajara y Yucatán, producen bellas flores de papel que se venden en forma individual o en arreglos.

Figura 2.49. *Flores de papel.*

4. Judas y calaveras de Celaya, San Miguel de Allende y la ciudad de México, con armazón de carrizo o alambre, superficie de cartón engomado y decoración de anilinas.

La elaboración de los judas está íntimamente vinculada con la pirotecnia, ya que en la época de cuaresma se realiza la tradicional quema de los judas. Los hay de variados tamaños y expresiones y por sus cualidades plásticas, constituyen verdaderos exponentes de esta rama artesanal.

El tema de la muerte se torna en algo viviente, puesto que en Celaya se fabrican figuras con extremidades movibles y tocando la guitarra.

5. Máscaras de cartón. Las máscaras de cartón comprimido se hacen en moldes antiguos para que los niños las usen en Semana Santa; éstas se pintan al óleo y representan rostros de carnero, conejo, calavera, diablo, etcétera. El centro artesanal de estas piezas se localiza en Celaya, Guanajuato.

6. Alebrijes. Este nombre se aplica a una nueva especie de figuras fantásticas profusamente decoradas al pincel. Estas fantasías plásticas de cartón en forma de animales y demonios, se elaboran en la ciudad de México, específicamente por Pedro Linares y su familia. El célebre artesano describe a los alebrijes como "lo que está uno viendo y lo que está uno pensando", éstas representan gallos con cabeza de calavera y cuatro

Figura 2.50. *Calaveras de Celaya.*

Figura 2.51. *Las máscaras de cartón se fabrican para la Semana Santa.*

patas que a menudo sostienen un diablo de retorcida sonrisa, "cocos" para asustar a los niños, diablos de cornamenta cabría, mandíbulas de fiera carnicera, ojos de batracio y larga cola, con un niño en brazos y cientos de figuras más.

7. Calaveras y animales fabricados con papel engomado y pintado sobre una estructura de alambre, éstos se elaboran en la ciudad de México.

8. Papel maché. Con este material se elaboran diversas figuras de ornato. El papel maché se trabaja en la ciudad de México, Tlaquepaque, Tonalá y San Miguel de Allende.

9. Caballitos de cartón cuyas patas se fijan a una tablita con ruedas, los hay chicos y grandes y los suficientemente fuertes para que los niños puedan cabalgar sobre ellos. Se fabrican en Celaya, Guanajuato, México y Puebla.

Materias animales duras

Hueso. En la ciudad de México se tallan calaveras y otras figuras de singular belleza. En el Estado de México y en Jalisco, Teocaltiche y Guadalajara, se fabrican botones, perillas y juegos de ajedrez y dominó.

Figura 2.52. Dominó de hueso.

Figura 2.53. *Guerrero elabora cajas de conchas marinas.*

Cuerno. Con este material se hacen peines zoomorfos, escarmenadores, botones y juegos de ajedrez de San Antonio de la Isla, México; recipientes para mezcal minuciosamente tallados o pintados, de Chilapa y Tecpan, Guerrero; mangos para machete y animalitos de Cualac, Tecpan y Ometepec; figuritas de San Cristóbal y San Marcos, Guerrero, y botoneros y calzadores de la ciudad de México. El cuerno puede trabajarse al torno o calentarlo, abrirlo, extenderlo, cortarlo y finalmente remojarlo para que se ablande y desbarate.

Conchas marinas. Con ellas se elaboran cajas y destapadores en forma de pescado; miniaturas de concha de abulón, para aplicar sobre madera (muebles, cruces, instrumentos musicales en miniatura y cajitas), del barrio de Nith, en Ixmiquilpan, y tableros para ajedrez, de la penitenciaría de Guadalajara.

Carey. Sirve para hacer pulseras, brazaletes, plegaderas, peinetas, prendedores y aretes en La Paz, Campeche, Ciudad del Carmen e Isla Mujeres, y piezas para joyería y orfebrería de Taxco y la ciudad de México.

Coral y perlas. Sirven para la joyería de filigrana, de Oaxaca, Huetamo, Juchitán, Iguala y Ciudad Altamirano.

Figura 2. 54. *Artesanías de carey.*

Figura 2.55. *El coral y las perlas se utilizan para la joyería de filigrana.*

PASADO Y PRESENTE DE ALGUNAS ARTESANÍAS

Máscaras

Entre las artesanías más importantes, destaca la máscara, figura hecha con diversos materiales, entre éstos, la madera. Seguramente nació con los primeros intentos del hombre de dar cabida a sus ideas religiosas, un ejemplo de esto es el *shamanismo*; el shamán o brujo la usaba como parte de su atavío, con objeto de protegerse contra los espíritus o transfigurarse en un ser sobrenatural.

Griegos y romanos la usaron con fines religiosos, y después para el teatro. Por su parte, los egipcios cubrían con ellas a las momias, a fin de perpetuar la imagen de los muertos. Lo mismo ocurrió con las máscaras de piedra del México prehispánico, hecho patente en la Tumba de las Inscripciones, en Palenque.

En las ceremonias fúnebres del México prehispánico, la máscara fue muy relevante, ya que según la tradición, el perro o escuintle común, guía al difunto hacia el mundo desconocido y porta una máscara de *Xólotl* que le confiere poderes sobrenaturales.

Con base en el ceremonial religioso que hicieron los aztecas a raíz de la retirada de los españoles de Tenochtitlán, el día de la matanza del Templo Mayor, fray Bernardino de Sahagún dice: "Descansados de la guerra pasada hicieron muy grande fiesta a todos sus dioses y sacaron todas las estatuas de ellos y ataviáronlas con sus ornamentos, y con muchos quetzales de pluma rica, y pusiéronles sus carátulas (máscaras) de turquesas, hechas de mosaico...".

Las máscaras de basalto, jade, jadeita, andesina y otras piedras cuidadosamente labradas, con incrustaciones de conchas y obsidiana en los huecos de los ojos, impresionantes por su severa belleza, pertenecen al florecimiento de Teotihuacán y es posible que hayan sido colgadas del bulto funerario como se hizo con las máscaras de madera del Perú.

Tal vez las máscaras de piedra no sirvieron para ser usadas por los vivos, sino para colocarlas en el rostro de los difuntos, en virtud de que éstas carecían de orificios en los ojos y en la boca.

Son pocas las fuentes de información de carácter prehispánico relativas a las máscaras, ya que los españoles destruyeron la mayoría de los escritos indígenas realizados en lienzos, rollos, mapas, tiras o matrículas llamados códices, y de los que sólo existen 21; sin embargo, hay relatos de los cronistas españoles que presenciaron varios ritos y ceremonias, cuyo significado o intención tal vez no llegaron a comprender. Por otra parte, es posible obtener información de las danzas que se realizan con reproducciones de máscaras salvadas de la destrucción y aprovechadas por los frailes, como un medio eficaz de evangelización.

Algunas danzas conservan reminiscencias prehispánicas, ya que se utilizan penachos de plumas, sonajas y cascabeles de procedencia vegetal, tambores, pieles de animal, *teponaxtles, huehuetls,* chirimías y caracoles. Aunque se considera a las máscaras únicamene como piezas de arte por su

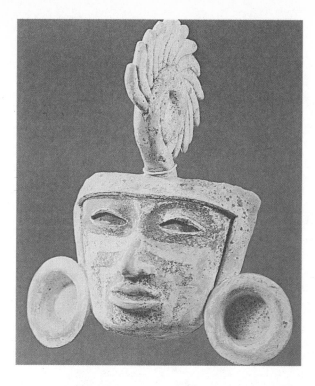

Figura 2.56. *Las máscaras prehispánicas son impresionantes por su belleza.*

alto valor plástico y estético, sin duda constituyen uno de los elementos fundamentales de la cultura prehispánica.

A pesar de que la conquista trajo como consecuencia la destrucción de las culturas indígenas, y los actos ceremoniales dejaran de practicarse o se deformaran paulatinamente al ser forzados (los naturales) al cristianismo, en algunos casos no desaparecieron totalmente los rituales indígenas, sino que se reafirmaron a través de las técnicas y caracteres católico-religiosos, tal es el caso de la danza de "Moros y cristianos".

Por otra parte, múltiples grupos étnicos que habitan en lugares aislados, conservan gran parte de sus valores culturales, por lo que sus máscaras tienen muchos rasgos inmutables de expresión maravillosa, que surgen de un mundo mágico poblado de espíritus y demonios. Estos grupos étnicos conservan desde un pasado remoto la creencia de que cada hombre tiene su doble, es decir, su nahual, con quien comparte destinos semejantes, por lo cual, mediante las máscaras antropozoomorfas afloran este sentimiento. En sus danzas y en sus máscaras manifiestan asimismo, la creencia en los nahuales cósmicos, tal es el caso del conejo para la luna, y el tigre o el jaguar, cuyas manchas representan el cielo.

Grupos étnicos como los coras, mezclan el culto cristiano con prácticas rituales, como se puede apreciar en Semana Santa cuando, a pesar del sincretismo de las ceremonias, los coras danzan con máscaras autóctonas, ajenas a la influencia española.

En relación con las máscaras, existe una leyenda prehispánica que destaca por su originalidad. Un manuscrito relata que al gran Dios

PASADO Y PRESENTE DE ALGUNAS ARTESANÍAS **79**

Figura 2.57. *Los grupos étnicos conservan parte de sus valores culturales que surgen de un mundo mágico, de ahí las máscaras antropozoomórficas.*

Quetzalcóatl, al ser conquistado, se le obligó a ver su imagen en un espejo para que se humillara por lo que veía. Indignado por las arrugas de su edad, hizo que sus adoradores pintaran su cuerpo, lo decoraran con plumas brillantes y lo cubrieran con una máscara de serpientes de turquesa.

Con el tiempo, la máscara perdió su carácter mágico y su contenido esotérico; la función ritual o ceremonial cambió de lo teatral a lo carnavalesco, ya que las máscaras alcanzaron gran difusión en el Carnaval de Venecia, festejo que pasó posteriormente a México. Las fiestas de carnaval en México gozan de gran popularidad; entre ellas, los concurrentes enmascarados carentes de identidad, pierden toda inhibición, lo cual les permite desencadenar todos los impulsos que normalmente mantienen latentes.

En México, las máscaras se elaboran de madera blanca o decorada, pero también se pueden hacer de otros materiales. Éstas pueden representar animales, por ejemplo, la del tigre, procedente de Guerrero, tallada en madera, pintada con colmillos y con aplicaciones de pelo de jabalí; la de búho, procedente de Puebla, hecha de papel maché, que usan los niños durante el carnaval. De igual forma se hacen máscaras que simulan rostros europeos barbados, las cuales se utilizan en las danzas de "Santiagueros", "Moros y cristianos" y otras de origen mestizo.

Figura 2.58. *Las máscaras de origen mestizo son rostros europeos barbados.*

Los centros productores de máscaras se localizan principalmente en Guerrero, Michoacán, México y Oaxaca, en virtud de que éstos cuentan con una gran variedad de danzas tradicionales.

La guitarra

En la construcción de instrumentos de cuerda, la guitarra ocupa un lugar especial. De ella se hace a continuación una amplia descripción por tratarse más que de una pieza artesanal y un instrumento musical de cuerdas, un elemento inseparable del artista. Dicho instrumento musical, cuyo centro productor más importante en la República Mexicana es Paracho, Michoacán, ha gozado de popularidad en México desde que lo introdujeron los conquistadores españoles.

La guitarra ha cobrado especial importancia desde 1955, año en que se estableció en la capital mexicana la escuela de esta especialidad, cuyo objeto es fabricar esos instrumentos de cuerda con base en las normas más estrictas de la técnica.

La guitarra es un instrumento musical de cuerda, compuesto de una caja ovalada de madera, estrecha por en medio, con un agujero circular en el centro de la tapa y un mástil con trastes. Las seis clavijas colocadas en el extremo del mástil sirven para templar otras tantas cuerdas aseguradas en un puente fijo en la parte inferior de la tapa, las cuales se pul-

san con los dedos de una mano, mientras los de la otra las pisan donde conviene el tono.

Su origen todavía no ha sido definido, pero con base en representaciones de instrumentos parecidos, encontrados en la antigua ciudad de Tebas, en Egipto, variantes del laúd asirio-caldeo, se calcula que data del año 3000 a. C.

La guitarra, en su forma primitiva, llegó a España desde Persia y Arabia en tiempos de la dominación árabe, y se conocía como guitarra latina.

El más antiguo antecedente de la guitarra se encuentra en un manuscrito de las *Cántigas* de Alfonso X, el Sabio, y posteriormente aparece en el *Libro del buen amor*, de Juan Ruiz Arcipreste de Hita, donde al calce dice:

> Allí sale gritando la guitarra morisca de las voces agudas e de los puntos arisca el corpudo laúd que tiene a punto la trisca la guitarra latina con esos se aprisca.

En esa época vivió un gran ejecutante, Vicente Espinel (1550-1624), de quien Miguel de Cervantes Saavedra escribió en la *Galatea* y en *Viaje a Parnaso*.

> Éste aunque tiene parte de zilo es el grande Espinel en que la guitarra tiene la prima y el raso estilo.

Por otra parte, Lope de Vega atribuye a este intérprete la adición de una quinta cuerda (sólo tenía cuatro) y el primer sistema de afinación.

Con los conquistadores españoles llegó la espada, la cruz y los instrumentos musicales de cuerda, aunque ya existían antecedentes musicales por parte de los antiguos habitantes de México, como el arco musical de los coras, pimas, pápagos y tepehuanes, y el eéneg de los seris.

Los primeros instrumentos que se fabricaron en la Nueva España procedían de la Escuela de Artes y Oficios que fray Pedro de Gante fundó en Texcoco, en 1523. Durante el siglo XVIII y hasta fines del XIX, el uso de la guitarra dentro del teatro era elemental, ya que con ella se acompañaban las canciones y sones de las obras que se presentaban.

Por otra parte, durante la intervención francesa, particularmente en la región de Los Altos, enclavada en el estado de Jalisco, surgieron conjuntos de músicos que se ganaban la vida tocando en fiestas, bodas y comidas (donde básicamente se interpretaban instrumentos de cuerda), y fueron los franceses establecidos en esa región quienes dieron nombre al mariachi, vocablo proveniente del francés *marriage*, cuyo significado es boda.

La fabricación de guitarras incluye operaciones como el curvado de aros, la unión de la tapa del mango, el lijado de la tapa, el atado de los arillos, la colocación de los trastes y el acabado final, que a veces consiste en agregar bellos taraceados.

La construcción de la guitarra incluye los "secretos" o especialidades del fabricante. Así, las guitarras finas se fabrican al gusto del cliente, el que da conciertos busca una guitarra con sonido velado, el de flamenco, sonido brillante y el solista, brillante y sonoro.

La ciudad de Paracho, en Michoacán, tiene una antigua tradición guitarrera que data del siglo XVII; la fábrica más antigua se ubica en el Convento de San Francisco, en la ciudad de México, desde 1570.

Figura 2.59. *Las guitarras de Paracho son populares.*

Actualmente, en muchos pueblos de la República Mexicana, los músicos integran grupos de violín, guitarra y tambora, aunque agregan instrumentos tan peculiares como los oboes, trompetas, marimbas y acordeones.

Instrumentos de percusión

En el sureste del país, particularmente en el estado de Chiapas, se construyen las marimbas, típicos instrumentos de percusión propios de la música de esa región. Además de las cualidades acústicas que debe tener este instrumento, es una obra artesanal de gran belleza, ya que la ornamentación consiste en bellos trabajos de marquetería. En otros lugares, se fabrican instrumentos de percusión diferentes, como el teponaxtle y los pequeños tambores de origen prehispánico que se utilizan en el acompañamiento de las danzas rituales y folklóricas.

Figura 2.60. *Las marimbas son instrumentos musicales típicos de Chiapas, Oaxaca y Tabasco.*

LOS HUICHOLES Y SUS ARTESANÍAS

Se ha seleccionado al grupo de los huicholes en forma especial, ya que sus artesanías presentan características peculiares.

Los huicholes se localizan al norte de Jalisco, al oriente de Nayarit y en menor proporción, en Zacatecas y Durango.

Debido a su aislamiento, este grupo indígena es uno de los que conserva sus características. Por la misma razón, fue uno de los últimos en ser sometidos. Los misioneros españoles intentaron evangelizar a este grupo sin obtener éxito, puesto que aún practican su propia religión, la cual incluye innumerables deidades, así como una gran cantidad de ritos y diversas ceremonias.

A sus dioses principales los denominan abuelos, que son el sol, *tau*; el dios del fuego o *tatawarí*; las tías, que son las deidades de la lluvia, del mar, las tormentas, etcétera, se simbolizan como serpientes; los hermanos mayores que son los dioses del maíz y del peyote, simbolizados como venados —*Kauyúmari* es el héroe cultural, la sagrada persona del venado—; las abuelas son la tierra, la fertilidad y la luna.

También tienen influencias católicas que incluyen el culto a los santos, la realización de ceremonias como el bautizo y celebraciones como la Semana Santa, la de la Virgen de Guadalupe y otras patronales.

Sin embargo, también celebran ceremonias de su propia religión, tales como la de la lluvia para la purificación de las milpas; la de *Nacawé* —diosa

de la fertilidad—; la de las calabazas tiernas, la de los jilotes, la de los elotes, la del sol —para alejar enfermedades—, la del peyote o jícuri, etcétera. Es precisamente bajo la influencia del peyote que los huicholes realizan una amplia gama de artesanías cuya riqueza estética es de singular belleza.

Las artesanías huicholes consisten en proyecciones basadas en el *substratum* mítico y religioso. Los huicholes aseguran que en los éxtasis conseguidos mediante la ingestión de la planta alucinógena denominada peyote, logran las visiones que posteriormente plasman en sus trabajos de estambre, es decir, en las tablas de estambre multicolores que pegan con cera de abejitas silvestres y cuyos temas se refieren a peticiones de buenas cosechas, de buenas cacerías, de leyendas de los dioses, etc. También elaboran jicaritas cuyo fondo bordan con chaquiras de colores pegadas con la misma cera. En los éxtasis, dicen ver a los santos en formas de grandes pinturas coloreadas como hombres y mujeres enormes que caminan por los alrededores con ropas intensamente coloreadas. Oyen al sol hacer ruidos terribles y ven flores, colores y luces. Asimismo aseguran que en la peregrinación a Real de Catorce para recolectar el peyote, tienen visiones en las que aparece la planta sagrada como si fuera venado y ven rebaños de venados pastando.

Otra importante producción artesanal es la de los textiles, cuyos dibujos contienen simbolismos religiosos y mágicos que se pueden apreciar en las fajas de lana o joyames; los morrales de lana y algodón, rararis; las corriras o cintas de algodón y lana; las capas de algodón bordadas; los

Figura 2.61. *Las tablas de estambres multicolores son el producto de las alucinaciones que tienen los huicholes al conseguir el éxtasis por la ingestión del peyote.*

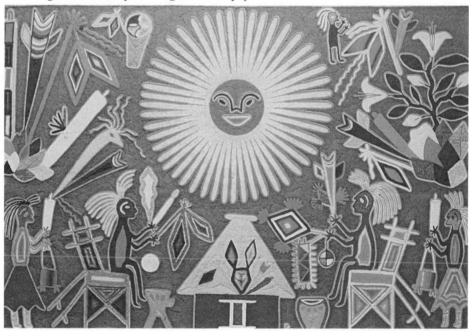

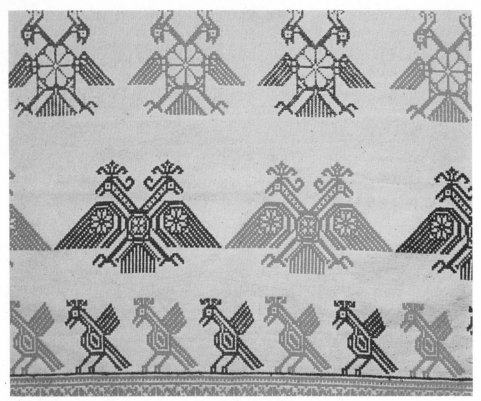

Figura 2.62. *Los dibujos de los textiles de los huicholes contienen un simbolismo religioso y mágico.*

coxiures o cinturones de bolsitas de algodón y lana bordadas o tramadas de lana; los calzones, cotones o camisas de manta bordados; los roporeros o sombreros de palma decorados; los itaris o nearicas, es decir, las jícaras y las tablas votivas llamadas también "caras o dibujos del mundo"; los *tzicuris* u "ojos de dios", hechos con estambres de diversos colores; los trabajos en chaquira como aretes, pulseras, collares y anillos.

Los huicholes también fabrican las esculturas de sus deidades a las que rinden culto en los lugares sagrados, hacen pequeñas guitarras y violines con que ejecutan sus propios sones y música tradicional, y sillas o equipales ceremoniales de vara y otate. Lomholtz dice que el equipal ceremonial "... representa la flor del sotol, la planta secular de prominente carácter, de la que extraen el aguardiente nativo. Para darle apariencia de flor, rodean el asiento de un reborde formado con hojas de sotol hechas tiras, y hacen lo demás del taburete, así como el respaldo y los brazos, generalmente de bambú, todo lo cual aseguran con cordeles y una especie de cola vegetal que pegan a bodoques, ligando las junturas como los cartílagos de los huesos. Dichos asientos están dedicados en las festividades para el sacerdote y las personas de distinción, y una vez terminada la ceremonia, cada quien carga con su equipal para su casa".

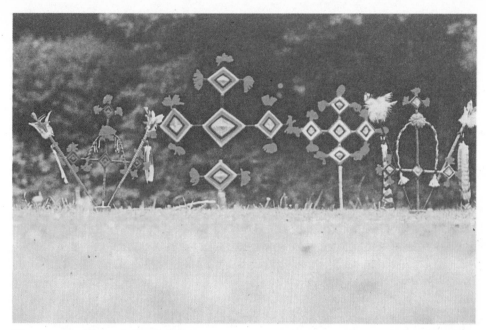

Figura 2.63. *"Tzicuris" u ojos de Dios.*

Figura 2.64. *Artesanías de chaquira.*

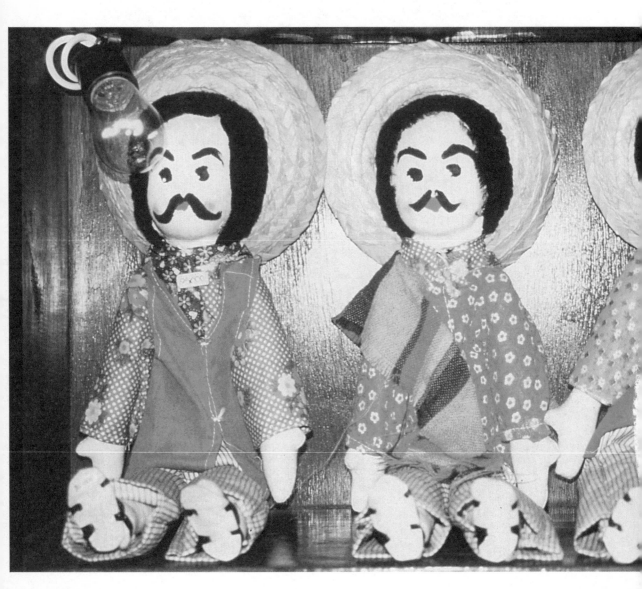

Capítulo 3
La pintura y el juguete popular

LA PINTURA

Es la expresión plástica por medio de la forma y el color; sin embargo, la pintura implica, además, una serie de situaciones que condicionan los centros de producción y consumo, desde los puntos de vista social y cultural.

Historia

En México la pintura popular tiene antecedentes muy remotos, ya que existen testimonios palpables que han perdurado a través del tiempo y el espacio, los cuales se hacen patentes en el arte rupestre que nos ha quedado como única expresión intelectual de pueblos antiguos, frecuentemente, nómadas y cazadores. En las cuevas y en los riscos de las montañas, nos han legado un testimonio en sus creencias religiosas, economía, vida social y sentido estético. Existen evidencias del arte rupestre en diversas áreas de la República Mexicana, las manifestaciones más tempranas datan de 10 000 a 3 000 años a. C., ejemplo de este periodo son los hallazgos realizados en Baja California Sur, cuyas pinturas rupestres se localizan en las montañas cercanas a la Misión de San Borja, en el Cañón de Guadalupe, cerca de la Bahía de los Ángeles.

Los libros prehispánicos, llamados códices, son verdaderos testimonios documentales. Éstos son manuscritos con pictografías de carácter ideográfico, incipiente sentido

Figura 3.1. *Pintura rupestre.*

de la expresión fonética; indicación de números y signos calendáricos; jeroglíficos de carácter onomástico y toponímico y colores convencionales de significado determinante.

Las culturas más desarrolladas de Mesoamérica, como la maya, la mixteca y la azteca, hicieron códices de papel de amate y de pieles de venado o de jaguar.

En el México prehispánico existieron escuelas donde se aprendía pintura desde muy temprana edad, tal es el caso del *Calmecac* —del náhuatl *calli*, casa, y de *mecac*, cordón o hilera—. Esta institución se destinaba a la clase de los pipiltin o nobles, aunque también acudían jóvenes de clase inferior que se distinguían por su dedicación o inteligencia y los hijos de algunos artesanos que recibían de los maestros sacerdotes la calidad de teoltecáyotl, artistas.

Esta institución manejaba múltiples disciplinas y había maestros para cada especialidad, los había para la ciencia, las artes, la lectura de los códices y obviamente para la artesanía, los *tlacuilos* eran los especialistas en pintura. Los colonizadores españoles quedaron sorprendidos de la forma en que estaba escrita la lengua de los naturales, es decir, a base de glifos y figuras simbólicas que, junto con las tradiciones orales, conservaban la historia y las tradiciones del pueblo.

León Portilla clasificó a los glifos de acuerdo con lo que representan.

- Numerales (números).
- Calendáricos (fechas).
- Pictográficos (objetos).

- Ideográficos (ideas).
- Fonéticos (sonidos silábicos y alfabéticos).

Los glifos se utilizaban para pintar en los códices todos los hechos importantes.

Bernal Díaz del Castillo escribió al respecto:

Hallamos las casas de ídolos y sacrificios... y muchos libros de su papel, códigos a dobleces, como a manera de paños de cartilla. Acuérdome que era en aquel tiempo su mayordomo (de Moctecuhzoma) un gran cacique, que le pusimos por nombre Tapia y tenía cuentas de todas las rentas que le traían a Moctecuhzoma, con sus libros, hechos de papel que se dice amatl y tenían de estos libros una gran cantidad de ellos.

En la época clásica, la pintura mural floreció en todo su esplendor, era frecuente que las casas y los edificios se estucaran para pintar murales en las superficies planas. Actualmente podemos apreciar algunos restos de los frescos que decoraban los palacios, casas y templos, que se conservan principalmente en Atetelco, Tetitla, Tepantitla y Zacuala, sitios aledaños a la antigua metrópoli, Teotihuacán. En esa

Figura 3.2. *Los mexicas elaboraban códices en papel amate y en pieles de venado o de jaguar.*

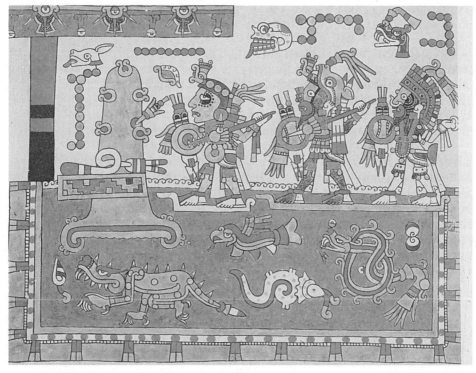

misma época, la cerámica ritual y suntuaria se cubrió con motivos o escenas multicolores.

Al ocurrir la conquista, se abrieron nuevas posibilidades de expresión artística, los códices poscortesianos representan una notable muestra de la capacidad creativa de los indígenas, impresionante por su vivacidad narrativa lograda con líneas y colores esenciales.

Indudablemente las contribuciones españolas a la tecnología fueron determinantes para el avance cultural; sin embargo, los indígenas conocían ampliamente la técnica del fresco, por lo que únicamente se introdujeron modificaciones en la forma y la decoración, ya que los frailes hicieron pintar en sus conventos motivos religiosos.

La mezcla de los motivos indígenas con los españoles, propició un arte mestizo, del cual el arte popular constituye una de sus expresiones.

Características

La pintura popular se distingue por el gusto en el manejo del color. Existen composiciones pictóricas en las que el color es aplicado en violentos contrastes, pero sin perder los lineamientos cromáticos establecidos; las composiciones pueden ser un tanto elementales o esquemáticas, o bien, ambiciosas y complicadas.

Los creadores de estas obras, generalmente quedan en el anonimato y sin pretensión de vanidad, ya que no le dan importancia a la fama o al aspecto comercial.

El color se aplica en función de las técnicas que se trabajen, éstas son:

- Pastel. Esta técnica consiste en el empleo del gris.
- Óleo. Consiste en el empleo de un solvente a base de aceites vegetales.
- Temple. Se utilizaba cola mezclada con arcilla de colores. Actualmente la cola se ha sustituido por pegamento.
- Acuarela. A base de agua.
- Al fresco. Técnica que utiliza un material a base de cera derretida.

Por otra parte, las superficies sobre las que se pinta pueden ser de diversos materiales, papel industrial o papel de amate, tela, vidrio, muros. Generalmente la pintura mural es al fresco o al temple.

El mosaico. Aun cuando no es pintura, por su forma es semejante a ella, forma sus figuras a base de pequeños guijarros (piedritas).

El grabado. Es una impresión por medio de planchas. Existen dos tipos de grabado: la xilografía o grabado de madera, y la calcografía o grabado de metal.

Temas

Estos están condicionados a la finalidad de la obra, por ejemplo si el objetivo es solamente decorativo, los motivos pueden ser fitomorfos,

morfos o antropomorfos, también pueden agregar diseños geométricos: grecas, cruces, cadenas, etcétera. Los temas consisten en:

1. El retrato. Éste es la reproducción fiel de la imagen de hombres, mujeres y niños, en la que aparecen la constitución física en detalle, mostrando sus defectos —arrugas, ojos extraviados, cicatrices, etcétera— o sus cualidades en términos de belleza. Este realismo se expresa también en la indumentaria que portan los retratados.

El retrato incluye también el aspecto necrófilo, es decir, la tendencia de retratar a los difuntos.

Los retratos pueden aparecer de cuerpo entero, medio cuerpo, de frente o de perfil, pero la postura más usual es la de tres cuartos.

2. El paisaje. Abarca dos aspectos: el urbano y el campestre. La interpretación de algún edificio relevante o de la naturaleza suele ser un tanto ingenua.

3. Costumbres regionales. Incluyen festividades, modas de diversas esferas sociales, comportamiento cívico o religioso, sucesos importantes recientes o pasados, una intención de tipo nacionalista, etcétera.

En este apartado, merece especial atención el célebre grabador mexicano José Guadalupe Posada, quien plasmó a través de su obra gráfica, las costumbres y tristezas de su pueblo, los hechos dramáticos, las catástrofes, los tipos populares, la crítica social y el cambio político que se realizó en México a principios de siglo.

4. La religión. Este ha sido un tema de especial relevancia en la pintura popular. La devoción del pueblo mexicano propició la producción de múltiples obras, entre las que destacan los retablos o exvotos, éstos constan de dos partes esenciales:

a) La representación pictórica del favor concedido por alguna imagen especialmente venerada, la cual suele incluir la escena en la que aparece la imagen invocada y el peticionario generalmente en actitud suplicante o como protagonista del incidente que motivó la petición, por ejemplo: un enfermo incurable, la aparición milagrosa de algo perdido, la salvación de un accidente, etcétera.

b) La leyenda que describe en forma breve, las circunstancias en que ocurrió el milagro, identificando a la persona favorecida.

Los exvotos se realizan generalmente sobre láminas de cobre o de hoja de lata, aunque también los hay sobre tela.

5. Moralizantes. Estos temas tienen un mensaje en pro de la moral.

6. Naturaleza muerta o bodegones. Estas obras consisten en conjuntos de diversos frutos, aves u otros animales, en ellos juega un papel muy importante el dibujo, la composición y el colorido que armoniza con la ingenuidad de éstas. Actualmente los bodegones son muy apreciados por los coleccionistas.

En la República Mexicana, existen múltiples centros de producción pictórica de origen popular; en Olinalá, Guerrero, se producen

bellas cajitas y arcones, profusamente pintadas; Uruapan, Michoacán, produce un sinfín de objetos, cuya composición ornamental consiste en flores y pájaros; en cambio, las piezas artesanales de los alfareros de Tonalá, Jalisco, tienen una composición ornamental más complicada, en virtud de que los motivos fundamentales están sujetos a estrictos lineamientos en los que destaca el "petatillo" que les sirve de fondo; en Chiapas se hacen bateasibules y xicalpextles que se decoran con motivos florales y grecas; Metepec, Estado de México, elabora magistrales piezas artesanales, tales como el árbol de la vida y muchas más profusamente decoradas cuyo colorido es frecuentemente aplicado en violentos constrastes; finalmente, merecen atención especial las pinturas sobre papel de amate, de origen prehispánico, las cuales se producen tanto en el pueblo de San Pablito, Puebla, como en diversas poblaciones del estado de Guerrero: San Agustín Huapan, Ameyaltepec, Xalitla y Toliman, donde se pintan figuras estilizadas de plantas y animales principalmente, las cuales son apreciadas como elementos ornamentales.

Figura 3.3. *Pintura sobre papel de amate.*

Figura 3.6. En Tehuantepec se siguen fabricando las famosas muñecas "tangu-yu".

Además de la conquista, los españoles trajeron consigo la evangelización de los indios; los frailes tuvieron un afecto especial por los indígenas y siguieron el ejemplo de Cristo al acercarse a los niños. Los frailes crearon verdaderos talleres artesanales, donde los indígenas aprendieron nuevas técnicas artesanales. De la mezcla de éstas con las ya existentes, surgió un crisol mestizo que se manifestó en una amplia gama de juguetes populares. Los juguetes se clasifican en los destinados propiamente al juego y en miniaturas destinadas al uso ornamental, estos últimos son coleccionables.

Los juguetes o miniaturas se hacen con una amplia gama de materiales: barro, madera, metal, trapo, azúcar, cartón y papel, vidrio, palma, tule, vara y otros.

Barro. La República Mexicana es pródiga en juguetes de barro, tal es el caso del estado de Oaxaca, que cuenta con una gran producción de éstos; por ejemplo, en Atzompa se producen juguetes que siguen patrones zoomorfos, mismos que se hacen patentes en coyotes, monos, venados, toros o puerquitos que aparecen tocando instrumentos musicales como clarinetes, cornetas u otros instrumentos de percusión; por su parte, Juchitán produce muñequitos decorados en blanco y azul, cuyos rasgos son un tanto primitivos; en Tehuantepec se fabrican, desde la época prehispánica, las famosa muñecas tangu-yu.

Figura 3.7. *Las alcancías de barro en forma de puerquito de Jalisco.*

El estado de Jalisco cuenta con dos importantes centros alfareros, Tlaquepaque y Tonalá, donde los juguetes destacan por su acentuado realismo, el cual se hace patente en charros a caballo, grupos de mariachis y otras escenas en las que intervienen diversos personajes, como corridas de toros y bautizos. También hacen trastecitos y diversas figuras de animales; armadillos, palomas, tecolotes, gatos, puerquitos de alcancía, etcétera.

El estado de Michoacán, a diferencia de Jalisco, fabrica figuras irreales con aspecto dantesco, como monstruos o demonios cuyo colorido suele ser brillante y agresivo.

El estado de Guerrero reproduce en Yalitla, figuras de animales: patos, leones, chivos, perros, etcétera. En ellas el artesano mezcla el realismo con la fantasía y en la decoración polícroma de los mismos, plasma un sinnúmero de diseños estilizados de flores, hojas e inclusive de otros animales. En Ahuelicán y Ameyaltepec, se elaboran alcancías, cristos, trastecitos, etcétera.

En el Estado de México, Metepec destaca por la original belleza de sus juguetes de barro negro vidriado, en forma de animales, los cuales suelen llevar un bello toque ornamental a base de pinceladas doradas y rojas.

Metepec fabrica los famosos árboles de la vida, en los que además de las figuras humanas, aparecen figuras zoomorfas y fitomorfas; todas ellas con una amplia gama de colores de gran riqueza luminosa, azules, morados, amarillos, verdes, solferinos, rojos, etc., que hacen de estas piezas verdaderos juguetes subyugantes.

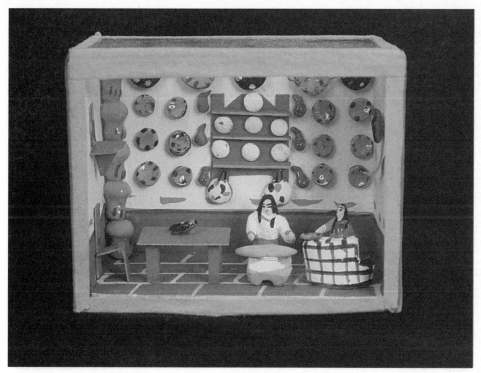

Figura 3.8. *Puebla reproduce las típicas cocinas.*

Acatlán, Puebla, produce bellos juguetes de barro semejantes a los de Metepec, Estado de México, como el árbol de la vida. Puebla reproduce también en miniatura, las típicas cocinas de antaño.

Finalmente, el estado de Guanajuato produce una gran variedad de juguetes denominados de arroz, mismos que destacan por su pequeñez y que rivalizan con los de otros estados. Éstos tienen forma de animales de cuerpo erizado que nos hacen evocar a los especímenes antediluvianos; los hay amarillos, azules o verdes. También hacen esqueletos que combinan con alambre para darles aspecto tembloroso.

Madera. En la fabricación de juguetes, la madera juega un papel muy importante, ya que de los árboles se pueden utilizar todas sus partes: raíces, corteza, tronco, ramas, florescencias, frutos, fibras y semillas. En los juguetes de madera está presente la influencia prehispánica.

En Oaxaca, los juguetes consisten en animales y muñecos toscamente tallados y policromados; en Arrosula, se reproducen "galleros" con su típico sombrero de charro, estos muñecos tienen brazos móviles sobrepuestos y llevan consigo a sus correspondientes gallos de pelea, cuya cola es de ixtle.

Salitla, Guerrero, se especializa en juguetes escultóricos tallados en forma rudimentaria, éstos generalmente son figuras de animales que pintan de colores solferino y magenta y cuyos adornos consisten en conejos, pájaros, flores, frutos y hojas amarillas, verdes y moradas.

Figura 3.9. *Juguetes zoomorfos de madera blanca de naranjo.*

En el Estado de México, son famosas las figuras zoomorfas, fabricadas con madera blanca de naranjo: marranitos, garzas, gatos, ratones y tecolotes, éstos se fabrican en Ixtapan y en Tonatico.

El estado de Michoacán es pródigo en juguetes de madera, en Paracho se fabrican trompos, perinolas, yoyos, baleros, etcétera. Sus juguetes son de madera de tzirimu, con la que los indígenas tallan pequeñas canoas y cayucos de pescadores con sus respectivos remos y su red para pescar.

En Tizatlán, Tlaxcala, se producen los bellos bastoncitos de Apizaco, éstos se hacen con madera de membrillo. Con el guaje y el calabazo se hacen bellos objetos para diversos usos en el estado de Tabasco.

Morelos destaca por su pequeña arquitectura consistente en casitas, castillos, iglesias y chozas con tejas simuladas. Los artesanos de Cuernavaca y Tepoztlán son sumamente ingeniosos ya que aprovechan las cortezas, espinas y excrecencias de algunos árboles como el palo santo, el aguacate, la ceiba y otros, para la elaboración de estas figuras.

Metal. En la metalistería se encuentra una ampila gama de juguetes. Aguascalientes destaca en la elaboración de parejas de peleadores que simulan jugar; en San Miguel de Allende, Guanajuato, se hacen soldados y músicos de hojalata pintados con vivos colores. En la ciudad de México y en Oaxaca, se hace una amplia gama de animales de hojalata, gallos, caballitos, mariposas, etc., que pintan con anilinas adecuadas para este material. Por su parte, en Santa Clara del Cobre, Michoacán, se elaboran

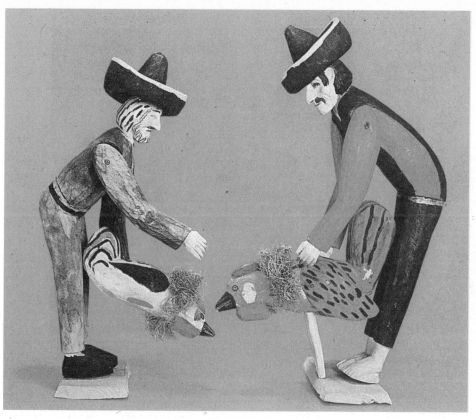

Figura 3.10. *Juguetes de madera.*

Figura 3.11. *Artesanía de calabazo del estado de Tabasco.*

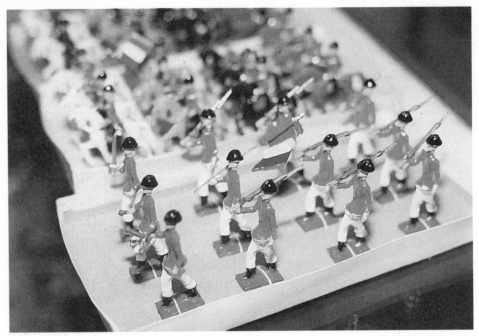

Figura 3.12. *Puebla, Celaya y la ciudad de México producen juguetes de plomo.*

pequeñas vasijas de cobre. En cuanto a los juguetes de plomo, Puebla, Celaya y la ciudad de México destacaron por su producción y aunque mucho tiempo dejó de hacerse, recientemente resurgió dicha actividad.

Trapo. En Oaxaca son famosas las muñecas hechas de trapo y vestidas con la indumentaria de las mujeres oaxaqueñas. En la ciudad de México, se han puesto de moda las muñecas de trapo que hacen las mujeres indígenas ("las Marías"); ellas visten a las muñecas con los trajes típicos de sus bebés los cuales incluyen unos gorritos con muchos olanes.

Los tradicionales títeres de manufactura poblana, se hacen también de telas de colores, pero con cabeza, pies y manos de barro. Éstos suelen representar brujas, toreros, diablos; personajes como Don Juan Tenorio y Doña Inés; caballos, payasos, etcétera; desgraciadamente estas piezas han desaparecido poco a poco; sin embargo, todavía se pueden encontrar algunas de ellas.

Azúcar. Los juguetes se convierten en golosinas, como sucede en Puebla con los camotes de sabores que adornan cándidas palomitas de azúcar. En Veracruz, Michoacán y el Distrito Federal, convierten el jamoncillo, la masa de almendra o la pepita de calabaza, en ingenuas y exquisitas palomitas o frutitas; en Toluca y en la ciudad de México se elaboran borreguitos de alfeñique, así como las tradicionales calaveritas de pasta de azúcar para el día de muertos.

Cartón y papel. Los juguetes de cartón han sido desde antaño muy populares. De este material se hacen muñecos, caballitos, judas y otros obje-

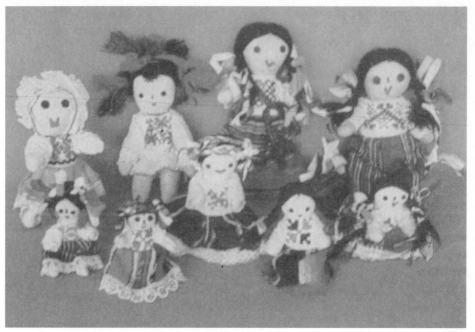

Figura 3.13. *Las "Marías" elaboran muñecas de trapo, cuya indumentaria es igual a la de sus bebés.*

tos, como máscaras de tradición prehispánica y virreinal. Para hacerlos, los artesanos ablandan el cartón con engrudo, lo cual facilita su modelado.

Estas piezas artesanales se fabrican en diversos lugares del Bajío, como son: Silao, Celaya y otros.

En lo que respecta a los juguetes de papel, conviene destacar que recientemente se ha introducido la técnica del papel maché, por medio de la cual, se produce una amplia gama de objetos como payasos, puerquitos de alcancía, aves, frutas, espejos y muchos más, que actualmente tienen una gran demanda en México.

Vidrio. Guadalajara destaca en la elaboración de juguetes de vidrio, platitos, vasos, candiles, muñequitos y diversos animalitos. Estas figuras pueden ser de colores o al natural.

Palma, tule y vara. Con estos materiales se hacen desde las tradicionales sonajas en forma de cajitas o de gallitos que adornan con plumas de colores y piedritas de hormiguero, hasta figuras muy elaboradas. Estas artesanías proceden de Alfayucan en el estado de Puebla y del Mezquital, en el estado de Hidalgo, principalmente.

Los juguetes de vara consisten en garzas, patos, tecolotes, gallinas, o bien, canastas, cunitas y otros objetos, éstos se hacen en Tequisquiapan y en Guerrero.

Existen también más materiales con los que el hábil artesano se las ingenia para fabricar juguetes, como es el caso del chicle, del hueso, del ixtle, del otate, entre otros.

Figura 3.14. *Las calaveritas y los famosos camotes de Puebla se hacen con azúcar.*

Figura 3.15. *Los juguetes de cartón son muy populares.*

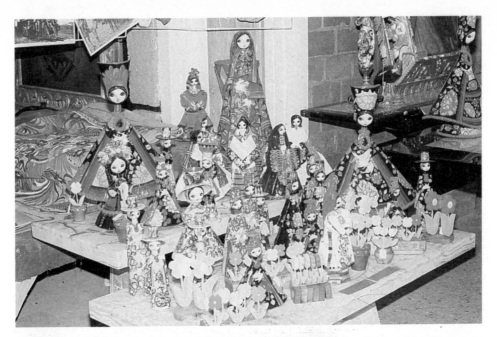

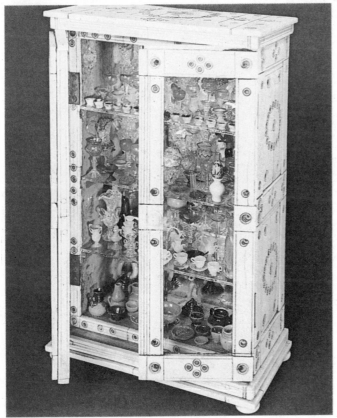

Figura 3.16. Juguetes de papel maché.

Figura 3.17. Juguetes de vidrio.

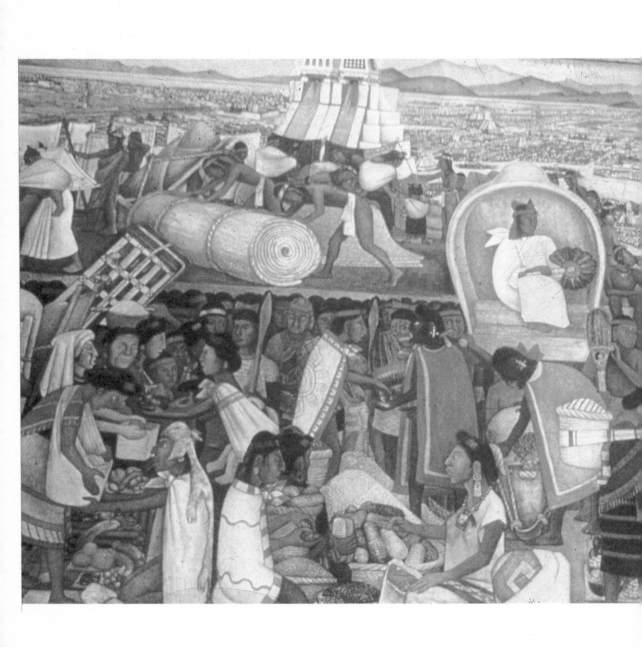

Capítulo 4

Gastronomía, dulcería y bebidas regionales

La cocina criolla y mestiza de México, cuyas variantes regionales son numerosas, implica en su preparación un aspecto plástico, por lo cual se ha incluido como otro renglón del arte popular.

Esta plasticidad se hace patente en los diversos platillos de las 32 entidades de la República Mexicana que se describen en este capítulo.

La bebidas regionales son semejantes, ya que en ellas interviene el aspecto estético. La dulcería, que incluye los manjares compuestos de azúcar, fruta o cualquier otro alimento cocido o compuesto con almíbar o azúcar, secada al sol o al aire, es otra importante rama artesanal.

AGUASCALIENTES

Gastronomía. Los siguientes platillos, son sólo algunas de las delicias gastronómicas más apreciadas de la entidad: barbacoa de olla, cabrito al horno, carne de puerco ranchera, gorditas de cuajada, pollo a la uva, etcétera.

Dulcería. El estado de Aguascalientes es famoso por sus charamuzcas, figuras de azúcar y frutas cubiertas.

Bebidas regionales. La bebida regional típica de este estado es el colonche, aguardiente que se obtiene por manceración de tuna roja y azúcar.

Figura 4.1. *Las frutas cubiertas son un elemento del arte popular mexicano.*

BAJA CALIFORNIA

Gastronomía. Este estado tiene, entre sus delicias gastronómicas más apreciadas, los manjares del mar. Como platillos tradicionales de la región se pueden mencionar el guisado de tortuga y la sopa de aleta de tiburón.

Bebidas regionales. La ciudad de Tecate es famosa por la sabrosa cerveza que se prepara con una yerba aromática por infusión en alcohol.

BAJA CALIFORNIA SUR

Gastronomía. La deliciosa cocina de este estado se basa primordialmente en los mariscos. Son famosos los tamales de caguama, el guisado de tortuga, la sopa de aleta de tiburón, las tortas de camarón fresco, la langosta, la almeja y el abulón.

Dulcería. En San Bartolo y Santiago, se elaboran riquísimos dulces de caña de azúcar, jaleas, mermeladas, ates y piloncillos.

CAMPECHE

Gastronomía. La comida regional está cocinada a base de mariscos: camarón gigante, ostión y cangrejo moro. Con el cazón se cocina el "pan de cazón". Se cocinan más de 300 sopas marineras y platillos como pescado pon-chuc, pipián, pollo preparado en diversas formas, queso,

almejas, panuchos, choco-lomo, papatzul, frijol con puerco y tacos de cochinita.

Dulcería. En Campeche se elabora la cajeta y las frutas de conserva (mangos, nanche, pitaya, guanábana, aguacate, etcétera).

Bebidas regionales. La campechana es una mezcla de bebidas alcohólicas o de dos tipos de cervezas. El hocaltzin se elabora con aguardiente de caña y con capulines. También es famosa la "holanda", bebida de caña semejante al holandés y el "mosco", exquisita bebida de licor de naranja.

COAHUILA

Gastronomía. Los platillos principales de la comida regional son la sabrosa carne asada, el cabrito y el machacado con huevo.

Dulcería. En varios lugares del estado se elaboran dulces y jamoncillos de leche.

Bebidas regionales. En Parras se elaboran deliciosos vinos generosos.

COLIMA

Gastronomía. Son múltiples los platillos típicos de este estado, ejemplo de estos son: el pozole, las patitas de puerco, las enchiladas con tuba almendrada, el menudo con azafrán, la carne adobada, los sabrosos tamales, los sopes, las enchiladas y las encaladillas (empanadas de maíz rellenas de dulce de coco). La comida a base de mariscos es también muy variada: langostinos, camarones, cebiche y huevos y carne de caguama.

Dulcería. El dulce típico es el alfajor de coco, también son famosos los plátanos evaporados y los arrayanes cristalizados.

Bebidas regionales. Con el jugo del tronco de la palma del cocotero, de fácil fermentación, se prepara la tuba, aunque también se puede preparar la tuba compuesta y la tuba almendrada para tomarse en el transcurso del día o por la noche, acompañada de enchiladas. Otra bebida popular de Colima es el ponche de tuxca, en el que se utiliza la piña, el nanche, la granadina y otras frutas. El tuxca es un mezcal de olla o bien de alambique que se produce en la zona limítrofe de Jalisco.

CHIAPAS

Gastronomía. Las comidas típicas chiapanecas son variadas y exquisitas. En Tuxtla Gutiérrez son famosos el cochinito al horno, los tamales de hojas de plátano y el chipilín o cambray. En San Cristóbal de las Casas se elabora toda clase de jamones, chorizos y butifarras, así como tamales de azafrán, de mole, de yuyos y de bola.

Dulcería. Para finalizar los banquetes, nada mejor que los dulces como el chimbo, los de leche y los cristalizados; la jalea de manzanilla, los plátanos evaporados y el pan como el marquesote y las rosquillas.

Bebidas regionales. Abundan los licores típicos de la región, como el pozol, hecho de maíz hervido; el tlaxcalate, derivado del cacao; la pitarilla, extraída de la corteza del árbol balché; el comiteco, que además de ser la bebida regional por excelencia, se le considera superior al tequila, ya que se extrae de un maguey de la región y se mezcla con alcohol de caña.

CHIHUAHUA

Gastronomía. La cocina chihuahuense es famosa por sus quesos, carnes adobadas, chile con queso, tortillas de harina, carne seca enchilada, empanadas de carne, pavo ahumado y menudo.

Dulcería. En Chihuahua es típico el pinole (polvo de maíz tostado y molido con azúcar, canela, anís y cáscara de naranja deshidratada).

Bebidas regionales. Algunas bebidas típicas de este estado son: tesgüino, derivado de la fermentación del maíz con piloncillo; el holcatzin, aguardiente de fuerte graduación, compuesto de capulines; el sotol, extraído de la parte baja del maguey mezcalero, denominado sotolero; la lechuguilla, mezcal derivado de plantas parecidas a la lechuguilla o maguey silvestre.

DISTRITO FEDERAL

Gastronomía. En el Distrito Federal se concentra prácticamente toda la gastronomía del resto del país; sin embargo, destaca el mole de guajolote —pavo—, cuya plasticidad radica en el color, los hay rojos, verdes, negros y amarillos; en el pan, la plasticidad se hace patente en la forma de las piezas y por supuesto los nombres obedecen a la forma de éstas, como los bolillos, las teleras, los ojos de pancha, las lolas, las conchas, los besos, las chilindrinas, las roscas, los violines, los alamares, etcétera. El pan de muerto se hornea precisamente para las ofrendas del día de muertos.

Dulcería. Para el día de muertos son tradicionales las calaveritas de azúcar profusamente decoradas, las cuales llevan nombres de las personas a quienes se obsequian.

Bebidas regionales. Al igual que la gastronomía, el Distrito Federal consume bebidas de prácticamente todo el país; sin embargo, por tratarse del altiplano, conviene destacar que el pulque, que antes consumía la gente de recursos económicos bajos, actualmente se ha industrializado y se vende enlatado, por lo que la gente de otros niveles económicos, también lo consume.

DURANGO

Gastronomía. La comida regional es muy variada, figuran entre sus platillos el caldillo durangueño, hecho con carne seca y chile verde; la cabeza de res a la olla; el asado de venado y el lomo de puerco en miel de maguey.

Figura 4.2. *Los merengues son típicos del Distrito Federal.*

Dulcería. Es famosa la cajeta de Tlahualillo, así como la pasta de almendra, las puchas, las gorditas de cuajada y los tamales de nata, los cuales son un deleite para el paladar.

Bebidas regionales. La bebida típica de Durango es el mezcal; por iniciativa del Estado, se estableció recientemente una planta para la elaboración de dicha bebida.

GUANAJUATO

Gastronomía. Las carnitas, los chicharrones y la birria son parte de la comida regional. Las carnitas más gustadas se elaboran en Uriangato y Moroleón. La birria es famosa en Valle de Santiago y en Irapuato. También es famoso el caldo de pescado que se sirve en el restaurante de Yuriria.

Dulcería. En Salvatierra se hacen dulces, y en Celaya, las deliciosas cajetas de leche de varios sabores. Irapuato es un importante productor de fresas, éstas se preparan de diferentes formas.

GUERRERO

Gastronomía. Guerrero tiene numerosos platillos regionales como el pozole blanco y el verde, el cebiche, las chalupas picadas y tostadas; tiene

además gran variedad de mariscos y pescados como la almeja viva, el callo de hacha y otras especialidades como la carne de conejo, de armadillo y de venado.

Dulcería. Las torrejas se hacen con pan rebosado en clara de huevo y miel de piloncillo; la pachoyata se hace con miel de piloncillo.

Bebidas regionales. La bebida típica es el chichihualco, la cual se elabora con maguey chaparro; también son famosas la holanda y el mezcal.

HIDALGO

Gastronomía. La cocina regional de Hidalgo es variada y rica, entre los platillos indígenas son famosos los escamoles; el zacahuil de la Huasteca, éste consiste en un tamal grande que contiene un guajolote envuelto en masa de maíz y cocido en horno de barro; el mixiote, preparado con carne y salsa picante y envuelto en pencas de maguey, y el consomé de la barbacoa de carnero, la cual se envuelve en pencas de maguey y se cuece en hornos subterráneos. En las zonas del Valle del Mezquital y en los llanos de Apam, son muy típicos los gusanos de maguey. En diversos lugares del estado, se hacen varias clases de moles. En las cercanías del río Tula, se acostumbra un guiso denominado *ximbó*, que consiste en un pescado aderezado con diversos ingredientes y cocido en horno subterráneo. También son famosos los pastes ingleses (papa, poro, carne de res y salsa picante envueltos con harina de trigo) traídos por los empleados de las compañías que explotaron las minas.

Dulcería. Son típicas las gorditas de pinole o de tuétano y las palanquetas de nuez.

Bebidas regionales. Este estado cuenta con una gran variedad de vinos elaborados con frutas fermentadas, como los de Honey y Zacualtipán. También es famoso el pulque, bebida prehispánica que se obtiene del maguey.

JALISCO

Gastronomía. El estado de Jalisco tiene una gran variedad de platillos que representan a sus distintas regiones: pollo a la valentina; pozole; birria; el famoso pescado blanco de Chapala; caldo miche; charales frescos rebozados en huevo, fritos en aceite y sazonados con jugo de limón y salsa picante; lomo de puerco en frío y el pico de gallo, a base de jícamas, pepinos, naranjas y limas peladas y rebanadas con sal, limón y chile piquín.

Dulcería. Son famosos la torta de almendra, el rollo de mango, el helado de elote y los dulces de arrayán.

Bebidas regionales. La bebida típica de Jalisco y prácticamente de toda la República Mexicana, es el tequila, conocido en todo el mundo en el coctel margarita. Esta bebida se elabora con un tipo especial de maguey conocido como agave.

Figura 4.3. *Los buñuelos se preparan para las fiestas religiosas.*

ESTADO DE MÉXICO

Gastronomía. Todas las excelencias de la comida regional y la diversidad de la nacional, pueden hallarse en los restaurantes de la ciudad de Toluca, en Naucalpan y Tlalnepantla, en Popo Park, Valle de Bravo e Ixtapan de la Sal. En el Estado de México destacan el chorizo, la longaniza y el chicharrón, además del queso y la crema, puchero a la mexicana, sopa de elote, mixiotes, mole de olla, menudo, gusanos de maguey, ranas cascadas, verdolagas con carne de cerdo, etcétera.

Dulcería. En Toluca y Amecameca abundan la alegría, el alfajor, los dulces de leche, los caramelos de tamarindo en forma de patitos, etcétera.

Bebidas regionales. Son famosos los moscos y los chumiates, bebidas hechas con diversas frutas; el pulque, es una bebida propia del altiplano.

MICHOACÁN

Gastronomía. Cada región se caracteriza por uno o varios guisos, además de los que pueden saborearse en todas partes, como las corundas, uchepos, tamales, atoles de varios sabores y chocolate de metate. En Morelia, en los portales o en la plaza de San Agustín, se prepara el rico pollo placero acompañado de enchiladas y gorditas o de deliciosos buñuelos y atole de masa; asimismo, se puede saborear el cuñete de guajolote.

El famoso pescado blanco, capeado y en escabeche, es de la región lacustre de Pátzcuaro, ahí también se preparan los charales y otras especies del lago.

Figura 4.4. Alegrías.

Figura 4.5. Las corundas forman parte de la gastronomía purépecha.

En Santa Clara del Cobre se prepara el carnero en maguey y en Ario de Rosales, el de "olla podrida"; en Zitácuaro y Quiroga, las carnitas de cerdo y la rica barbacoa y en Tierra Caliente, el aporreadillo, las asaderas y la morisqueta de espinazo.

En la costa michoacana tienen una fórmula secreta para sazonar los caldos de pescado, los langostinos y los platillos de aves silvestres.

Dulcería. De Tuxpan, son los famosos dulces típicos y su gran variedad de frutas, así como el dulce de calabaza. De Zamora, los ates, los chongos, los dulces de leche; de Morelia, las morelianas.

Bebidas regionales. Charanda, es el nombre de la bebida que se hace con caña; el rompope se elabora con leche, almendras y huevos.

MORELOS

Gastronomía. En Morelos se puede saborear el mole verde con tamales negros, la cola de diablo entomatado, el mole de olla y la sopa de hongos de Huitzilac, los tamales de iguana, las quesadillas de flor de calabaza y los frijoles gordos con ayocote.

Dulcería. En diversas poblaciones del estado de Morelos se elaboran dulces semejantes a los de otras entidades, como frutas cristalizadas o en almíbar y los dulces de leche.

Bebidas regionales. En todo el altiplano, el pulque es una de las bebidas típicas, pero también existen algunas bebidas populares como el aguardiente de caña, que se elabora en Zacualpan; los famosos toritos y los preparados con aguardiente de caña, jugo de naranja y chiles verdes picados.

NAYARIT

Gastronomía. Entre los platillos de la comida nayarita, el tlaxtihuille es el más típico, está hecho con camarones y atole de maíz sazonado con chile. Además, son famosos los tamales y las empanadas de camarón, el pescado zarandeado y las lisas ahumadas con leña de mangle.

Dulcería. El ante es un postre elaborado a base de pan de huevo y crema de leche, adornado con pasas sin semilla y banderitas de papel de china de colores.

Bebidas regionales. El nanche es una bebida nayarita elaborada a base de frutas.

NUEVO LEÓN

Gastronomía. Entre las variedades norteñas de la cocina neoleonesa pueden saborearse las agujas norteñas, la carne aderezada con salsas fuertes, el sabroso cabrito al pastor cuyas menudencias se sazonan con chorizo o los machitos. También es muy popular la carne seca o machaca, preparada de diversos modos y los frijoles a la charra.

Dulcería. En Villa de Santiago, destacan las conservas de naranjas amargas de Montemorelos, la calabaza en tacha –cocida con piloncillo–, las conservas de peras, chilacayote y camote, miel de azahar y tamales. Allí, como en todas partes, se encuentran los populares dulces de leche de cabra o de vaca, de nuez, de coco y canela, bolitas de leche, glorias de Linares, marquetas, etc. Los "abuelos" o piloncillos con nuez, también son famosos; sin embargo, los "turcos" (empanaditas azucaradas y rellenas de carne seca) son indudablemente los más originales. El gusto de los regiomontanos por la carne no se desmiente, ni siquiera a la hora de los postres.

Bebidas regionales. La cerveza de la región es una de las mejores del mundo.

OAXACA

Gastronomía. El estado de Oaxaca es pródigo en su cocina, existe una gran variedad de moles, particularmente el negro; también los moles colorado, amarillo de chile castaño, el verde de pollo o de espinazo, y otros.

Otros platillos son la carne de chileajo, el hígado de cerdo estilo Oaxaca, las cucharadas del mar —marisco semejante a la langosta—, los tacos de chapulines, los tamales oaxaqueños y las famosas tortillas gigantes conocidas como clayudas.

Dulcería. Son típicos el ate de chicozapote, los dulces de leche, el pan de muerto y las nieves de pétalos de rosa, de guanábana y otras frutas.

Bebidas regionales. El mezcal que es una bebida que se extrae del maguey y se vende en ollas de barro negro. En Tlacolula lo venden con sabor a nanche, granada, naranja, almendra, o el de pechuga con su clásico gusano o con extracto de poleo para quitar toda clase de penas y malestares.

PUEBLA

Gastronomía. La cocina poblana está considerada como el centro del arte culinario del país. Está influenciada por la corriente indígena y la hispana y perfeccionada en los conventos por las monjas, los platillos más importantes son: el mole poblano y los chiles en nogada (éstos se pueden preparar solamente en agosto y septiembre). Este platillo surgió, según la leyenda, de la voluntad patriótica de utilizar los colores de la bandera nacional en algún platillo.

Otros platillos típicos son: la tinga hecha con diversas carnes y longaniza, el revoltijo con romeritos, la barbacoa de mixiote, los sesos rebozados, el espinazo o la cadera de cabrito, los huazontles, los huitlacoches, los escamoles, los gusanos de maguey y las sopas de sesos, de gallina y almendras, de lomo, de elote y calabacitas, etc., sin olvidar la deliciosa variedad de antojitos: molotes, pambacitos, chalupas, gorditas, tamales y quesadillas.

Dulcería. En Santa Clara, se elaboran camotes frescos, suaves y aromáticos con sabor a piña, limón, uva, vainilla, etcétera; camotes de fantasía con

Figura 4.6. El mole poblano implica un aspecto plástico en su preparación.

Figura 4.7. Pambazos.

117

adornos de azúcar; macarrones de leche acanelados; mostachones; tortas de Santa Clara, deliciosos jamoncillos de pepita con su llamativa franja roja y niveas o cocadas de forma piramidal. Abundan los muéganos y el guayabate, las tortillas de almendra, la leche quemada y los dulces cubiertos como el chilacayote, la calabaza, el camote, los higos y las biznagas.

Bebidas regionales. Las bebidas típicas y populares pueden ser no alcohólicas, ligeramente alcohólicas o muy fuertes. Infusiones y destilados de toda clase de fruta o hierbas. Estas bebidas se expenden en mercados, fondas y cantinas, algunas son absolutamente originales y, en ciertos casos, raras. Por ejemplo, el acachú, licor de capulín procedente de Zacapoaxtla, el rompope, bebida elaborada con leche y huevo, y el aguardiente de tejocote.

QUERÉTARO

Gastronomía. La cocina queretana no es muy variada, no obstante, cuenta con algunos platillos sabrosos, como el mole queretano, el pollo almendrado, las carnitas de San Juan del Río, las enchiladas rellenas, la ensalada Corpus, los tamales del Día de Muertos, etcétera.

Dulcería. Entre los dulces y postres queretanos, destacan las jaleas, las cocadas, las gelatinas, los flanes, las mermeladas y los jamoncillos blancos, rosados o morenos, de leche blanca o envinada, con pera, durazno, manzana y acitrón.

Figura 4.8. Los macarrones de leche acanelados son típicos del estado de Querétaro.

Figura 4.9. *Las jaleas son típicas de Querétaro.*

Bebidas regionales. Las bebidas típicas son el chocolate, el atole y la cerveza.

QUINTANA ROO

Gastronomía. En este estado el buen *gourmet* puede saborear los caracoles gigantes y las langostas, preparados en todas sus formas. El coctel de caracol o el caracol empanizado; la langosta a la parrilla, con mantequilla o al mojo de ajo; la sopa de aleta de caguama; las empanadas; los tamales de cazón y el tiburón pequeño, son algunas de las especialidades de este estado.

SAN LUIS POTOSÍ

Gastronomía. En la capital son famosas las enchiladas y los tacos potosinos. En Matehuala el cabrito, los cabuches y los nopales son las delicias del paladar; en Santa María del Río, el asado de boda; en la zona de la huasteca, los tamales, el caldo loco, el pollo al ajo o con azafrán y la cecina. Estos son sólo algunos de los principales platillos.

Dulcería. San Luis Potosí es famoso por elaborar el delicioso queso de tuna.

Bebidas regionales. Las bebidas regionales son el colonche, elaborado con tuna, y el mezcal, extraído del maguey.

SINALOA

Gastronomía. Sinaloa tiene uno de los litorales más ricos en cuanto a variedad de especies marinas, principalmente en Mazatlán y Topolobampo, donde la captura del camarón, el huachinango, la lisa y el ostión, es abundante. El suelo fértil produce excelentes legumbres y hortalizas que, por su sabor y tamaño, son en su mayoría exportadas. La delicia regional es el chilorio, carne de cerdo deshebrada muy dorada y con abundantes especias (se come con tortillas y con un buen tarro de cerveza).

Bebidas regionales. La cerveza mazatleca, de distribución nacional, es seca, amarga y ligeramente áspera.

SONORA

Gastronomía. Entre los platillos regionales más conocidos se encuentra la deliciosa carne asada y la carne seca o machaca, ésta se prepara con huevo y se acompaña siempre con tortillas de harina de trigo. El menudo, el pozole y el caldo de queso, son platilos que se disfrutan sobre todo en días fríos. Los frijoles maneados con queso, son el obligatorio remate de una buena comida.

Figura 4.10. *Tacos estilo Sonora*.

Dulcería. En Sonora se elaboran los siguientes postres: batarete, yaqui y coyotas, que son tortillas de trigo con piloncillo.

Bebidas regionales. Las bebidas regionales de Sonora son: sotol, bacanora y lechuguilla.

TABASCO

Gastronomía. La cocina tabasqueña es localista y esotérica, no sólo por conservar en muchos de sus platillos las recetas básicas empleadas por los mayas y los chontales, sino también porque en su elaboración intervienen plantas y animales que sólo existen en Tabasco. Es por ello que únicamente allí es posible degustar los platillos típicos originales. Ciertamente sería difícil nacionalizar o internacionalizar el puchero de carne de res, el pochitoque en verde, el armadillo en adobo o conseguir en otras latitudes las hierbas de chaya, momo y chipilia, que hacen de los platillos tabasqueños algo singular.

Ningún gastrónomo podrá presumir de conocedor si no ha degustado el chirmol de cangrejo, el mondongo de ajiaco o la pigua.

Dulcería. Ningún catálogo de dulces regionales estaría completo si faltara el turulete, la oreja de mico, el dulce de coyol y el plátano asado.

El humorismo local refuerza lo peculiar de sus platillos y muestra de ello nos da un fragmento de Tilo Ledezma:

¡Un buen puchero, recuerde!
si no, Jicotea lampreada,
tortuga en sangre o en verde,
¡carnita asada con chaya!

Tamal de pejelagarto,
un estofado, chirmol,
mono o robalo sudado,
¡frijol con puerco y arroz!

Como postre, yo he pensado,
unos buñuelos con miel,
platanito evaporado,
cujinicuil o mamey.

Bebidas regionales. En materia de bebidas, Tabasco tiene además del chorote y el chocolate (cuya elaboración continúa siendo básicamente la misma que se practicaba en el Tabasco prehispánico), el pozol, el polvillo, el sancochado, la guanábana y el agua de matalí.

TAMAULIPAS

Gastronomía. El visitante encontrará agradables sorpresas en la cocina tamaulipeca: la machaca, el cabrito, la carne asada, los tama-

les a la tampiqueña, las jaibas rellenas y las empanadas de camarón, entre otras.

TLAXCALA

Gastronomía. En 1978, se efectuó un concurso gastronómico auspiciado por el gobierno del estado, durante el cual, se dieron a conocer más de 60 recetas domésticas para la preparación de platillos típicos, entre ellas, ganaron las recetas de crema de huitlacoche, las flores de calabaza rellenas, el pozole verde, la barbacoa de mixiote, los frijoles amaniagua con cola de cerdo, la sopa de hongos, los escamoles de mixiote, los gusanos de maguey (en distintas formas) y otros exquisitos platillos de los tlaxcaltecas.

Dulcería. Entre los dulces son célebres los muéganos, en Santa Ana los hacen pequeños y en Huamantla grandes.

Bebidas regionales. Tlaxcala elabora diversas bebidas, entre las que destaca el pulque, el vino de capulín y el tepache de pulque.

VERACRUZ

Gastronomía. Veracruz cuenta con 800 km de costa, muchas lluvias y tierras muy fértiles, por esta razón la inmensa variedad de mariscos ha hecho de la cocina jarocha, una de las más ricas. Entre los platillos regionales destacan: el famoso caldo largo, el renombrado pescado a la veracruzana y a la marinera, los camarones en escabeche, los ostiones estilo Alvarado y las empanadas de camarón. En carnes, se pueden saborear la carne de chango estilo Catemaco, el tlatonile de gallina, los platillos de mondongo a la veracruzana, los frijoles jarochos, las gorditas de frijol negro y otros más.

Dulcería. Debido al clima amable y fértil se cultiva el mango, la papaya y la guanábana, entre otras, con estas frutas se hace el famoso mondongo de frutas.

Bebidas regionales. Este estado es pródigo en bebidas regionales, algunas de éstas son: licor de guanábana, licor de nanche, vino de naranjas dulces, vino de sangre de pichón, tlanichinole y habanero hecho de caña.

YUCATÁN

Gastronomía. La gastronomía yucateca es muy amplia y variada en virtud de que en su evolución se han incorporado a sus bases prehispánica y española, elementos sefarditas, franceses y árabes sin perder su individualidad. Entre la enorme variedad de platillos regionales que ofrece la cocina yucateca, destaca la sopa de lima y la cochinita pibil, que es tal vez el primer platillo mestizo de la cocina yucateca en cuya preparación se

encuentran proporcionalmente elementos mayas y españoles. La cochinita se envuelve en hojas de plátano, se condimenta con achiote y jugo de naranja agria, y se asa enterrada con leños y piedras calientes.

Otros platillos típicos son: frijoles puercos, frijoles cocidos con carne de puerco previamente bañada con jugo de naranja agria (se sirve con arroz y salsa de rábano, cilantro, chile habanero y tomate); pan de cazón consistente en capas alternadas de tortilla y cazón —tiburón— picado, condimentadas con frijoles negros y salsa de tomate y horneados; panuchos, tortilla inflada que se rellena de frijoles refritos y huevo, se fríe y se cubre con pechuga de pollo deshebrado, salsa y cebolla picada.

El papadzul, obra maestra de la gastronomía yucateca, consiste en tortillas sumergidas en salsa de semilla de calabaza, rellenas de huevo duro, enrolladas y decoradas con salsa de tomate. Los mayas los preparaban para los españoles, de ahí que el nombre significa comida para los señores; los salbutes son dos tortillas pequeñas unidas por los bordes y rellenas de carne de cerdo dorada, jitomate y cebolla, se comen con salsa, escabeche de cebolla, queso rallado y frijoles refritos.

Dulcería. La dulcería del estado es a base de frutas tropicales, algunas de las cuales sólo se pueden paladear en Yucatán; además, cuenta con el delicioso mazapán de pepita de calabaza y el dulce de nanche entre otros.

Bebidas regionales. La cocina yucateca suele incluir, por méritos propios, una cerveza suave y deliciosa; también existe una exquisita bebida elaborada con flores denominada *xtabentún*.

ZACATECAS

Gastronomía. La comida regional zacatecana no es muy extensa; sin embargo, destacan algunos platillos como: la birria zacatecana; la barbacoa estilo Zacatecas, acompañada de salsa brava; el espinazo adobado; las enchiladas zacatecanas y los exquisitos tamales.

Dulcería. Los dulces originales, como la fruta de horno y las roscas de almendras y cuajada, se hacen durante la primera semana de noviembre para conmemorar a los muertos.

Bebidas regionales. El pulque es característico del altiplano y, en consecuencia, la bebida típica zacatecana.

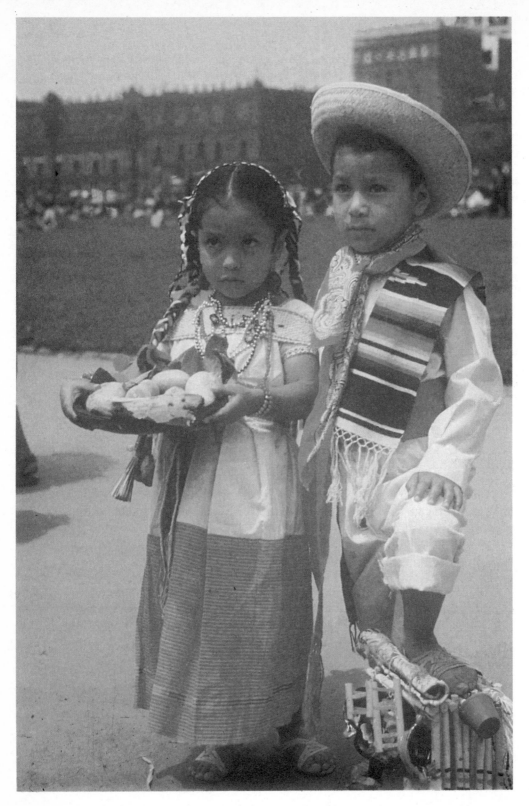

Capítulo 5
Artesanía y folklore

POSADAS

Algunas artesanías están estrechamente vinculadas con determinadas celebraciones, esto permite que las dos grandes ramas del arte popular mexicano, el folklore y las artesanías, se mezclen. Este es el caso de las posadas y las piñatas.

Cuántas veces hemos disfrutado de las mexicanísimas posadas y de la alegría de romper una piñata, y nos hemos preguntado alguna vez cuál es el origen y significado de estas fiestas decembrinas y de las piñatas.

Historia

En el México prehispánico los aztecas celebraban, en la época invernal, el advenimiento de Huitzilopochtli, que coincidía casualmente con la práctica europea de conmemorar la navidad.

Con los conquistadores, llegaron también a la Nueva España los misioneros católicos, quienes propagaron la fe de Cristo, que muy pronto prendió en los corazones de todos los mexicanos. Esta acción evangelizadora sustituyó a las deidades prehispánicas por las cristianas.

Entre las costumbres religiosas de Europa, se encuentran las festividades navideñas que se realizan del 16 al 24 de diciembre de cada año, éstas consisten en una procesión integrada por familiares y amigos íntimos, especialmente niños. La procesión representa el peregrinar de María y José hasta el nacimiento de Jesús.

Las figuras que representan el "misterio", son generalmente de producción artesanal, esta tradición fue traída de Europa; sin embargo, en México adquirió características propias, las cuales están íntimamente vinculadas con la Capilla Posa.

125

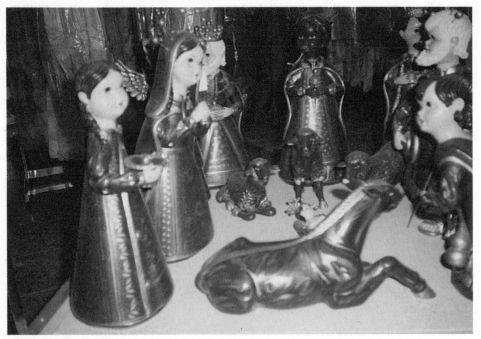

Figura 5.1. *El nacimiento incluye figuras de producción artesanal.*

Durante la Colonia, los festejos navideños se realizaban en los templos y consistían en procesiones integradas por los fieles, los cuales salían del templo y llevaban a los peregrinos a cada una de las cuatro esquinas del atrio. En las esquinas se colocaban imágenes sagradas, donde la procesión posaba, en tanto que el sacerdote rezaba una oración, pronunciaba un sermón o ejecutaba cualquier acto de culto. La procesión continuaba hacia la otra esquina, donde volvía a posar, y así sucesivamente, hasta recorrer las cuatro esquinas del atrio; finalmente, la procesión de fieles entraba por la puerta principal del convento.

A través del tiempo, se construyeron enramadas en las cuatro esquinas, las cuales finalmente se convirtieron en capillas permanentes, las Capillas Posas, de las cuales procede el término, tanto el nombre de las festividades navideñas en cuestión como el de los establecimientos de hospedaje de antaño.

De las iglesias, las posadas pasaron a formar parte del ritual familiar y del barrio, por lo cual, el pueblo las adoptó y adaptó a sus características socioculturales. Estos festejos religiosos evolucionaron, ya que se agregaron elementos especiales: baile, petición de aguinaldo, cantos, cohetes, luces de bengala y, por supuesto, piñatas.

Así, despojadas en buena medida de la religiosidad que les dio origen, estas celebraciones llegaron al siglo xx llenas de elementos aportados por el pueblo como una manifestación pagana.

Actualmente, lo religioso y lo festivo se mezclan, los hogares se adornan con faroles de papel y heno y se ha adoptado la costumbre de adornar pinos de navidad, esta costumbre proviene de nuestro país vecino, Estados Unidos.

En las posadas, los invitados se dividen en dos grupos para cantar la letanía. Los que piden posada hacen un recorrido con velitas de colores y llevan un pesebre con María y José, este grupo dice en sus cánticos:

En el nombre del cielo,
yo os pido posada,
pues no puede andar
mi esposa amada...

Desde el interior de una casa responden los que terminaran por dar posada:

Entren santos peregrinos,
reciban este rincón,
que aunque pobre la posada,
se les da de corazón.

Posteriormente se reparte la colación, se cuelga la piñata y se interpretan algunos versos alusivos a la festividad:

Dale, dale, dale
no pierdas el tino,
mide la distancia,
que hay en el camino.

No quiero oro
ni quiero plata,
yo sólo quiero
romper la piñata.

Echen confites
y canelones,
a los muchachos
que son muy tragones.

Ándale Juana
no te dilates,
con la canasta
de los cacahuates.

Después se reparte la juria, es decir, una porción de fruta para los que no lograron obtener nada de la piñata, se sirven alimentos tradicionales como ensalada de navidad, bacalao o romeritos y se efectúa un baile, que adquiere ritmos diferentes en cada región del país.

La posada de la noche del 24 de diciembre, se celebra generalmente en el seno de la familia y es costumbre arrullar al niño, acción que realiza una persona seleccionada por los anfitriones de la reunión y de esta manera se establecen relaciones de compadrazgo.

Aun cuando estos festejos navideños se practican actualmente en algunos sectores de la población, muchos han optado por la organización de fiestas y bailes que nada tienen que ver con estas festividades religiosas.

PIÑATAS

La piñata es una pieza artesanal cuya elaboración y adorno permite a los artesanos demostrar sus habilidades. Originalmente, tenía forma de estrella, actualmente, se le ha dado diversas formas. Los materiales fundamentales que utilizan para elaborarlas son: una olla de barro, papel de China y papel de estaño. También, dependiendo del diseño, se pueden utilizar otros materiales. Se llenan de fruta de la temporada (jícamas, naranjas, cacahuates, limas, tejocotes, cañas) y, en ocasiones, con dulces y juguetes; también se hacen piñatas de broma, que se llenan con agua florida o confeti.

Figura 5.2. *Piñatas.*

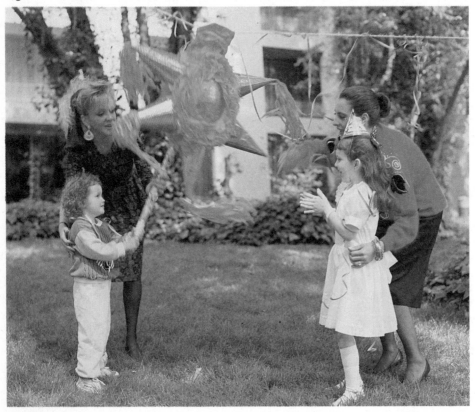

Historia

Las piñatas tienen una antigüedad muy remota, los chinos acostumbraban darles forma de vaca, buey o búfalo, las adornaban con papeles de colores y les colgaban instrumentos agrícolas para celebrar el inicio de la primavera y el año nuevo.

Los colores de estas piñatas representaban las condiciones en que se desarrollaría la agricultura en el transcurso del año; los mandarines las rompían con una vara y la figura estaba rellena con cinco clases de semillas. Posteriormente, se quemaba el papel, del que la gente procuraba obtener un poco de cenizas, ya que consideraban que éstas eran de buena suerte para el ciclo agrícola que comenzaba.

Según parece, Marco Polo, el célebre veneciano, visitó varios países de Oriente y a su regreso a Italia (siglo XII), se llevó consigo unas piñatas. Los españoles las conocieron a través de los italianos y las adoptaron para la cuaresma. El primer domingo, al que llamaban domingo de piñata, decoraban una olla de barro con papeles de colores, la llenaban de dulces y les vendaban los ojos a los presentes para romperla.

Los colonizadores españoles las trajeron a México, pero los misioneros, en su afán por hacer llegar a la mente de los indígenas las enseñanzas del evangelio, inventaron algo objetivo que fuera captado fácilmente; de ese modo, la piñata es el símbolo del mal al que hay que destruir, para esa lucha no hacen falta los ojos materiales, es por eso que nos vendamos, ya que bastan los ojos de una verdadera fe. El garrote representa la caridad, la verdadera e intransigente caridad que por amor al prójimo debe destruir al mal y una vez que se ha roto la piñata, se derrama sobre la humanidad todas las gracias y virtudes de Dios, simbolizadas por las frutas y los regalos.

FIESTAS

En las áreas rurales de México, la vida suele ser dura, los hombres se concretan a sembrar y cosechar, por esto, pasan la mayor parte del tiempo en el campo. Por su parte, las mujeres permanecen en casa, desgranan mazorcas, sacan agua del pozo, zurcen y lavan ropa en algún río cercano.

El día de fiesta, se rompe la monotonía, se olvidan los días de faena y la comunidad entera se dedica a los preparativos.

Historia

El decimoctavo mes del año solar del calendario azteca incluía múltiples y complejas festividades dedicadas a los dioses, no había terminado aún una festividad, cuando un sacerdote vestido con una larga túnica negra, anticipaba a la comunidad la próxima festividad. Los antiguos mexicanos creían que solamente a través de los festejos

Figura 5.3. El día de fiesta, rompe la monotonía, se olvidan los días de faena y la comunidad entera se dedica a los preparativos.

Figura 5.4. Los mexicas realizaban ceremonias dedicadas a sus dioses.

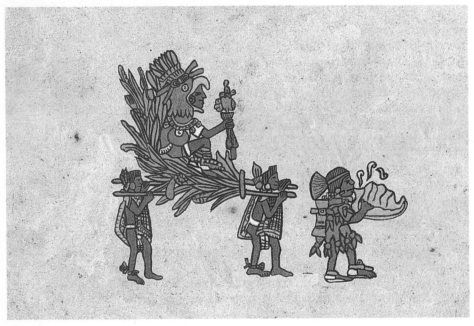

que culminaban con el sacrificio, podían agradar a sus dioses y asegurar un futuro.

Los cronistas españoles al referir sus vivencias en las comunidades indígenas, describieron las festividades que presenciaron en la gran capital azteca.

En términos generales, a la fiesta concurría una gran muchedumbre, integrada por hombres, mujeres y niños que ascendían a las pirámides con múltiples ofrendas para sus dioses, como flores, plumas o canastas con alimentos. Los dioses engalanados y adornados con joyas, eran transportados desde los templos hasta el adoratorio, que se localizaba en la cúspide de la pirámide, para que todos lo vieran y adoraran. En el centro de la plaza principal había danza y música, en torno a esta congregación se elevaban humaredas de copal que saturaban el aire; el sacrificio humano, era el inevitable clímax de tales festividades. Este último aspecto del pasado, afortunadamente ha desaparecido, pero los indígenas continuan expresando sus creencias religiosas a través de la fiesta.

Una de las fiestas de mayor relevancia del México prehispánico fue la del fuego nuevo, ésta se celebraba al final de cada periodo cíclico de 52 años. La fiesta se denominaba *toxiuhmolpia,* cuyo significado es "atadura de los años"; todos esperaban esta fiesta con espanto, ya que tenían la creencia de que era factible que la humanidad se acabara o bien, que apareciera otra aurora que prometiese la existencia de muchas primaveras más.

Desde la víspera, los vecinos de Tenochtitlán y de los pueblos aledaños se disponían a celebrarla. Las vasijas, ídolos y diversos utensilios de barro se hacían mil pedazos, y sus fragmentos se arrojaban a los pozos, los canales y el lago.

Al caer la tarde, cuando el sol se ocultaba, todos subían a las azoteas de las casas de la ciudad o a las cimas de las montañas cercanas para evitar que los *tzitzimes* —fantasmas horrendos— se devoraran a los hombres; únicamente las mujeres en estado de gravidez, permanecían recluídas en los graneros con los rostros cubiertos con máscaras de maguey para evitar convertirse en feroces animales en el caso de que el fuego no se encendiera. Para evitar que los niños se convirtieran en ratones si se dormían, los estrujaban y pellizcaban.

Los sacerdotes se vestían como los dioses y se dirigían en lenta y silenciosa procesión hacia el cerro de Iztapalapa, mientras tanto, el sacerdote del barrio de Copilco ensayaba para producir fuego en el momento oportuno.

Todos ascendían al cerro, en cuya cúspide debían estar a la media noche, y se sacrificaba a la víctima arrancándole el corazón; sobre la herida caliente se producía fuego mediante el frotamiento de unos palillos; al surgir la chispa, todos lanzaban gritos de júbilo, se encendía una hoguera y de ésta se repartía fuego a todos, con el cual regresaban a sus hogares poseídos de entusiasmo, ya que ésta era la señal de cincuenta y dos años de vida futura.

Todo el pueblo contagiado de entusiasmo celebraba el acontecimiento a través de diversos festejos, entre los cuales destaca el juego del volador, éste se solía realizar a un costado de la Plaza Mayor en Tenochtitlán, sitio donde se instaló posteriormente el mercado del volador en recuerdo al rito indígena que en ese lugar se practicaba. Actualmente, en ese mismo sitio se localiza el flamante edificio que ocupa la Suprema Corte de Justicia de la Nación.

El juego del volador consistía en levantar un altísimo tronco de árbol, en cuyo extremo superior había una plataforma de madera. Enrolladas en el tronco, se disponían cuatro cuerdas que pasaban por otros tantos agujeros del bastidor, un indio se colocaba en la parte superior del tronco y otros cuatro, vestidos con el traje característico de los caballeros águila, se ataban a las extremidades de las cuerdas. Éstos se lanzaban al aire, ponían en movimiento aquella máquina y describían, al desenrollarse las cuerdas, círculos progresivos de menor a mayor, mientras tanto, el primer indio guardaba el equilibrio sobre la plataforma de la parte superior del tronco, bailando al son del huehuetl y empuñando un lienzo.

El mérito fundamental de este juego simbólico consistía en que las alas extendidas de los caballeros águilas, el girar vertiginoso, los

Figura 5.5. *El juego del volador se realizaba a un costado de la plaza mayor en Tenochtitlán.*

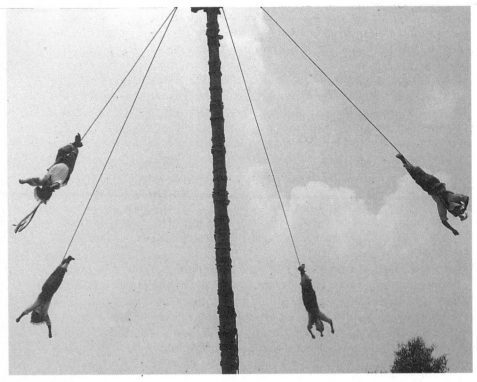

prodigios de equilibrio y el ejecutar cada uno de los atados, precisamente trece vueltas, conmemoraban el periodo cíclico de cincuenta y dos años.

México es un país de fiestas constantes, cada día del año en una o varias localidades del país, se celebra una fiesta. La relevancia de la fiesta depende de la asistencia de gente extraña a la comunidad con objeto de comprar o divertirse. En las fiestas se instalan mercados excepcionales que cumplen con esplendor las funciones asignadas a esta institución de intercambio.

Las fiestas pueden dividirse en civiles y religiosas, esto depende del acontecimiento que se celebre. Las fiestas de carácter civil suelen celebrar algún acontecimiento histórico. Las autoridades políticas organizan un acto público, la participación popular es espontánea y sin organización formalizada y se expresa en lo que se denomina verbenas. Éstas son reuniones de muchedumbre en torno de algunos actos oficiales, como conciertos, desfiles o quema de fuegos artificiales. La concentración atrae a comerciantes tradicionales, ya sea de objetos, alimentos o diversiones, que le otorgan un sello propio.

Las fiestas de carácter religioso son, además de las más numerosas y frecuentes, las de mayor relevancia porque las organizan instituciones tradicionales con amplia independencia respecto a las autoridades civiles o eclesiásticas. El sistema de cargos, las mayordomías, las cofradías y las danzas organizadas, son algunos de los organismos populares que participan activamente en la realización de estos festejos.

Las fiestas religiosas pueden dividirse en tres tipos: las fiestas mayores del calendario católico, como la Navidad o la Semana Santa, que se celebran en todas las localidades, aunque en algunas adquieren especial importancia; las fiestas titulares, en que se festeja al santo o patrono de la localidad, que generalmente lleva su nombre, y las fiestas de los santuarios, en que se celebra a la imagen venerada en el día que determina el calendario o según la tradición y tienen un carácter regional o hasta nacional por su concurrencia. A continuación se describen algunos actos de una fiesta religiosa.

A los oficios religiosos se les otorga la máxima suntuosidad y se complementan con algunas procesiones, en el caso de los santuarios, la peregrinación tiene vital importancia y es un elemento constante. La música, la danza y la representación en honor de la imagen, son elementos frecuentes en los atrios de las iglesias durante las fiestas religiosas; algunas congregaciones llevan a cabo adoraciones nocturnas o velaciones y mañanitas o alboradas como homenaje al santo festejado.

Las recepciones o comidas que ofrecen los mayordomos que costearon el festejo a los principales de la comunidad, o a ésta en su conjunto, son también actos de importancia. La quema de fuegos artificiales es otro acto frecuente que realizan especialistas contratados con cargo a los mayordomos o fiesteros. Lo anterior implica la instalación de mercados especiales, lo mismo para alimentos que para objetos, entre estos úlimos

Figura 5.6. *Las fiestas suelen incluir instalaciones de juegos mecánicos.*

se incluyen ofrendas y reliquias religiosas; asimismo se instalan ferias con juegos mecánicos, de azar o destreza, a los que se agregan espectáculos como carpas, títeres, museos de monstruos o de cera, casas de horror o de risa; todo esto trae como consecuencia resultados sorprendentes en el aspecto económico y social y obviamente en el cultural o antropológico.

PIROTECNIA

La pirotecnia es la técnica aplicada a la fabricación y uso de fuegos de artificio para diversión y festejo e implica una serie de preparaciones con sustancias especiales que producen efectos luminosos de colores.

Historia

El uso de los cohetes es conocido desde tiempo inmemorial en China y en la India. En el siglo VII, lo conocieron los griegos del Bajo

Figura 5.7. *En la fiesta religiosa del jueves de Corpus, la gente lleva a los niños a la iglesia vestidos de inditos.*

Imperio; en el siglo XII, los árabes se sirvieron de ellos para lanzar el fuego griego y, poco después, los cristianos de Occidente. En el siglo XVI, los conquistadores españoles introdujeron la pirotecnia a la Nueva España y enseñaron esta técnica a los antiguos mexicanos, quienes la adoptaron y le dieron un sello propio.

En la actualidad los fuegos artificiales son inseparables de las fiestas tradicionales; una vez que el encargado de los fuegos artificiales enciende la mecha en la parte inferior del castillo, la multitud observa el espectáculo; el entusiasmo crece a medida que el fuego de artificio asciende hasta llegar a los cohetes que salen disparados y derraman, desde lo alto, una cascada de luces multicolores; enseguida el fuego llega a las ruedas giratorias que toman diversas formas, como flores y estrellas que impregnan el cielo de luz y color.

Las luces se extinguen al llegar a la parte superior del torreón, después aparecen los toritos, que consisten en una armazón de carrizo en forma de toro con fuegos de artificio. Un hombre carga la armazón y enviste a la gente, es decir, imita al animal que representa, éste se desplaza entre la multitud, lanzando luces doradas a diestra y siniestra; al primer torito, le siguen varios más y llegan a aparecer en ocasiones hasta 20 o 30, los cuales se dispersan entre la multitud, que contagiada de entusiasmo, ríe, corre y grita.

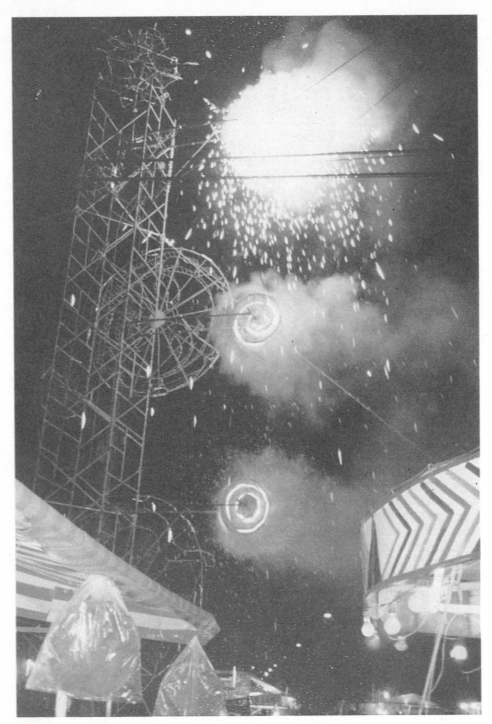

Figura 5.8. *Las noches mexicanas se engalanan con castillos y toritos.*

Bibliografía

Álvarez, José Rogelio, *Enciclopedia de México,* tomo l, Enciclopedia de México, México, 1978.

Calendario de ferias y exposiciones de México, Secretaría de Comercio, México, 1980.

Covarrubias, Luis, *Artesanías folklóricas de México*, Alicia H. de Fischgrund, México, 1978.

De la Torre, Francisco, *Geografía y patrimonio turístico de México,* Diana, (en prensa).

Díaz del Castillo, Bernal, *Historia verdadera de la conquista de la Nueva España,* 3 vols., Espasa-Calpe Mexicana, México, 1950.

Díaz Infante, Fernando, *La educación de los aztecas*, Panorama, México, 1982.

Gendrop, Paul, *Arte prehispánico en Mesoamérica*, Trillas, México, 1993.

Kirchhoff, Paul, "Mesoamérica, sus límites geográficos, composición étnica y caracteres culturales", suplemento de la revista *Tlatoani*, Escuela Nacional de Antropología e Historia, Sociedad de alumnos, México, 1960.

León Portilla, Miguel, *Los antiguos mexicanos a través de sus crónicas y cantares*, Fondo de Cultura Económica, México, 1961.

Martínez Peñaloza, Porfirio, *Arte popular de México, la creatividad artística del pueblo mexicano a través de los tiempos,* Panorama, México, 1981.

Moyssén, Xavier, *Cuarenta siglos de arte,* Herrero, México, 1981.

Rosas, José Luis, *Historia del arte mexicano*, Salvat, México, 1982.

Rubín de Borbolla, Daniel F., *Arte popular mexicano,* Fondo de Cultura Económica, México, 1974.

Sayer, Chloë, *Crafts of Mexico*, Double Day and Company, Garden City, Nueva York, 1977.

Índice analítico